有趣到不想睡

日本建築美學

特色建築大剖析,從古民家、寺社、城堡、庭院到近現代建築,相關知識一本解決!

Studio Work 著

吳昱瑩 譯

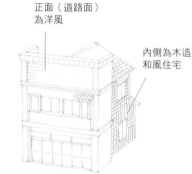

農家的庭院
充滿著智慧

看板建築
只有正面是西洋風

正面(道路面)
為洋風

內側為木造
和風住宅

日本傳統家屋的構造
無法讓整個房間
達到保暖效用

東京丸之內車站

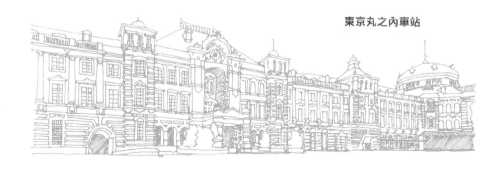

晨星出版

序

若聽到「建築」這樣的詞彙，你會想到什麼呢？有些人會聯想到摩天大樓、有人會聯想到小規模的住宅，也說不定浮現在你腦海的是外觀設計感十足的商家吧！

如果稍微學了一點建築的人，或許他會談及設備、構造、施工等用語。

筆者 Studio Work 則會從內外兩面觀點來解讀建築：一是從「建築物」的角度，另外則是從「居住」的生活面，也就是硬體與軟體兩個面向來詮釋。

讓我來介紹幾個例子吧！例如日本的傳統民家（民居）有土間、板之間、疊之間等構造，其地板的高差是不一樣的，當我們得知這些高差表示的是身分差別時，感到非常訝異，因為這不單單只是出於構造上的差異而已。

而和風住宅其實是一種非常多空隙的住宅，身處屋內，雖然夏天會感到涼爽，但是冬天反而傷透腦筋。不過，當我們理解到寒冬季節並非要去暖和房間本身，而是只要達到讓身體變暖的需求就可以了的時候，便能理解昭和三〇年代（1955～1964）的生活型態。是的，暖桌、懷爐、湯湯婆等令人懷舊的當時生活模式一一展現在我們面前。

此外，現代雖然已經越來越少，但日式生活由可以「相疊」的家具及寢具環繞著，例如：棉被、茶几及屏風等等種類繁多。早上，將棉被折起，拿出茶几，就會從寢室

2

轉變為用餐空間，再展開金色的屏風，又會變成結婚會場，此即是將房間功能發揮到淋漓盡致的日本狹小居住空間所蘊含的文化，這些內涵，如果單只是從建築物構造的角度出發探討，那是無法思考到的。

Studio Work 的成員喜歡悠遊在硬體的建築面及軟體的生活面之間，也誠心希望讀者朋友可以在兩者之間怡然往來，徜徉在「建築之旅」之中，因此精選了60個主題，每一項主題都是在這個漫長的歲月當中，我們親身體驗並感到驚奇的事物。

謝謝您閱讀這本書，若能夠引起更多讀者對建築抱持著興趣的話，對我們來說，沒有什麼能比這件事更令人感到開心的了。

2020年3月吉日　Studio work 最勝寺靖彥

【日文版 STAFF】

● 封面／內文設計
Isshkki（Digical）

● 編輯協力
古田靖
風土文化社

※ 內文註解均為譯註。

第1章

日本建築多的是
你不知道的祕密

1 屋頂的形狀其實是切風前進的船形

屋頂的形狀由風和雨來決定

若將屋頂上下顛倒著看，有想過那會像一條船的形狀嗎？如大家所知，前進時的船首呈現尖形，是因為要抵抗並縮小水的阻力，而另外一側不受水流影響的船尾部分，則呈平面。屋頂的形狀以及受風的原理，與此有異曲同工之妙。

屋頂可以這麼比喻，是一艘切風前進的船。

那麼，來比較三種日本屋頂的基本形狀：寄棟、切妻、入母屋，是如何抵擋風雨的吧！

「寄棟造」為屋頂向四方坡度傾斜的形式。和船首的形狀一樣，不管風從四面八方哪一個方位吹過來，都可以安然抵擋、抗衡排除。降雨也會順著向四方分散落下，因此自然素材的茅草屋頂、杉皮屋頂也都可以十足發揮其機能。

「切妻造」的形狀像是把一本書向兩側攤開朝下的山形屋頂。和寄棟造不同的是，三角形的這一側

（稱之為「妻側」，其他則稱為「平側」）為迎風面，降雨時也不會往妻側排水。在妻側開窗，進行採光，不僅能讓閣樓明亮，還可以達到通風的目的。這樣的切妻造屋頂非常適合在屋內頂層進行養蠶業。

像是飛驒地方白川鄉的家屋為合掌造，將屋頂內側挑高成 2、3 層樓的構造，也是為了養蠶的關係。

另外，屋頂設計成 60 度的急斜坡，這是為了不要有太多雪積在上面的巧思，而在冬天，從雪不易落下的妻側進出屋內外會比較安全。

「入母屋造」是把屋頂的上半部做成切妻造，下半部做成寄棟造的複合形式屋頂。發揮了兩者的長處，可以抵擋風雨，也考慮到屋頂閣樓的通風。在妻側加上換氣口是為了要向外排出爐火所產生出的煙霧。

仰翻屋頂呈船狀，抵風受雨可通風

受水流之力的船首呈尖形，而船尾呈平狀。
可以看出船與屋頂有著相似的切風、受風原理

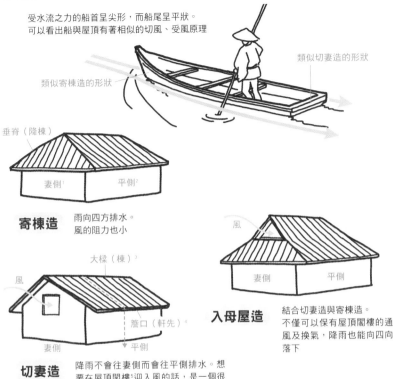

類似切妻造的形狀

類似寄棟造的形狀

垂脊（降棟）

妻側[1]　平側[2]

寄棟造　雨向四方排水。風的阻力也小

大樑（棟）[3]

風

簷口（軒先）[4]

妻側　平側

切妻造　降雨不會往妻側而會往平側排水。想要在屋頂閣樓[5]迎入風的話，是一個很好的方式

風

妻側　平側

入母屋造　結合切妻造與寄棟造。不僅可以保有屋頂閣樓的通風及換氣，降雨也能向四向落下

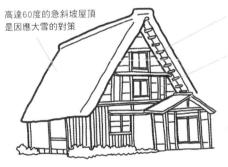

高達60度的急斜坡屋頂是因應大雪的對策

對於養蠶業而言，通風成為必要條件。將妻側設在迎風面能引風入室

合掌造的大屋頂。為了能確保充分數量的養蠶架，屋頂閣樓挑高2、3層樓。

飛驒地方白川鄉的合掌造

1　妻側：入口和大樑（棟）垂直方向者稱為「妻側」。
2　平側：入口和大樑（棟）平行方向者稱為「平側」。
3　大樑：日文為「棟」，也就是屋頂最高的梁，日本人認為棟具有神聖性（詳見第5篇）。
4　簷口：日文為「軒先」，「軒先」即屋簷垂下的地方的最前端，和主屋的牆壁之間形成深邃的半開放空間，讓陽光不會直接照射進屋內。
5　日文稱為「屋根裏」，也就是屋頂的構造及天花板（天井）之上所形成的空間，也稱為「天井裏」。

2 一室住宅豈有理？

在日本人的生活當中，有很多運用「相疊」的物品。以家具來說有：桌袱台及矮茶几、衣桁（掛和服的道具）、屏風等，寢具及棉被也是。其他的例子還有和服、蚊帳（防蚊用的網子）、包袱巾（風呂敷）、燈籠、扇子等，舉都舉不完。

這些東西相疊以後，就會具有輕巧、容易攜帶、又可以簡單收納的優點。我們日本人利用這樣的特點，有效經濟地利用空間。

早上一起床，折疊棉被，整齊放進「押入」（壁櫥），取出桌袱台，就會馬上從寢室變身成為吃飯用的食堂。而把桌袱台換成上等的矮桌，就可以當成接待客人用的客間；再放置金色屏風，則能做為結婚會場；而夏天掛上蚊帳，還可隔離大部分的蚊子。

所以說，若房間設計有押入的空間，就足以在裡面生活。

相對於此，西歐常以家具來固定房間的機能。設置眠床就成為寢室，擺設餐桌就成為食堂，放置沙發的房間為客廳。在日本，房間的名稱不是用機能來稱呼，而是用 6 疊間、8 疊間的房間大小來命名，主要是由使用的家具不同的生活觀念而來。

從歐洲角度來看，日本的住宅顯得相當狹小，以前歐洲人還曾揶揄說根本是「兔子小屋」，不過，我認為這只不過是一種居住型態的差異罷了！運用家具來固定房間的機能，和依照情況而進行不同的變化運用，何者為優，我想應該只是觀念本身的差異。

像是現代常見的一室住宅，若能巧妙地運用一些可折疊的家具，就不會顯得侷促一隅，像和服這般可以折疊收納的衣服，其占的空間大約只有洋服的四分之一大小而已。從這些細節當中，可以看出日本人生活樣貌的巧思。

充滿著「折疊」物品的日本生活文化

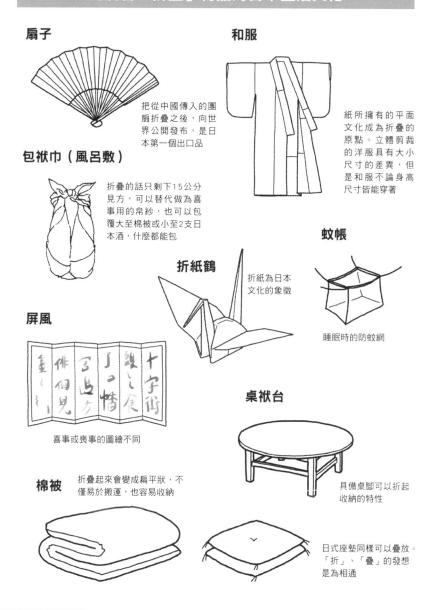

扇子

把從中國傳入的團扇折疊之後，向世界公開發布，是日本第一個出口品

和服

紙所擁有的平面文化成為折疊的原點。立體剪裁的洋服具有大小尺寸的差異，但是和服不論身高尺寸皆能穿著

包袱巾（風呂敷）

折疊的話只剩下15公分見方，可以替代做為喜事用的帛紗，也可以包覆大至棉被或小至2支日本酒，什麼都能包

折紙鶴

折紙為日本文化的象徵

蚊帳

睡眠時的防蚊網

屏風

喜事或喪事的圖繪不同

桌袱台

具備桌腳可以折起收納的特性

棉被

折疊起來會變成扁平狀，不僅易於搬運，也容易收納

日式座墊同樣可以疊放。「折」、「疊」的發想是為相通

6　日本人席地而坐，使用「矮茶几」及「桌袱台」（ちゃぶ台）為桌子，後者不使用時可以折疊為特色。

7　風呂敷：指日本傳統用以包覆物品並能夠到處攜帶的包袱布。相對於「帛紗」的單色，「風呂敷」通常指有花色的包布巾。

8　日文為「押入」，和壁櫥不同的是，做在牆壁裡面，表現了日本人節省空間的思考模式。以名卡通來舉例，即「哆啦Ａ夢」休息時睡覺的地方。

3 你知道什麼是「繩彎曲線」嗎？

日本的曲線來自直線

如果我說「日本和歐洲的曲線是不同類型」，你會嚇一大跳吧！舉例來說，熊本城的石垣牆的陵線越往下則曲度越增強。而如果仔細觀察寺院的屋頂，可以看到上層與下層的屋頂翹起弧度是有所差異的。

這種曲線在歐洲則看不到，這是因為歐洲人使用圓規來描繪曲線，使用量尺來畫直線，因此對他們來說，曲線與直線可以說是兩種不同的觀念。

但是，在日本不是這樣的情況。以前的木匠會使用「繩彎曲線」[9]，是一種又薄又長的板子狀工具。上面沒有畫上刻度，因此沒有辦法量測長度。他們會抓取這個板子的兩端並加以施力彎曲，描繪曲線。隨著施力大小的不同，可以畫出各式各樣的曲線；若不施力彎曲，則可以拉出直線來。也就是說，在日本，曲線可以說是直線的一部分，這種曲線，至今仍然還廣泛存在於許多地方。例如從茅草屋頂的正面看簷

口，看起來似乎像一條直線，但事實上是呈一道弧線。

這種曲線的作用是把屋簷兩端拉高數公分，使其在視覺上看起來兩側不會垂下來的巧思。

在寺院也可以看到越往尖端就越往上翹起、幅度越大的扶手設計；在日本傳統建築常見的花頭窗，也不屬於從圓規發想而來的曲線。

茶碗、日本刀及薙刀也都具備了這樣的特性，外國人會對它們有興趣，應該是因為這種曲線並不存在於歐洲的關係吧！名著《日本設計論》（暫譯，日本デザイン論，鹿島出版會）的作者伊藤鄭爾指出：這類曲線與垂掛在神社拜殿及鳥居的「注連繩」[10]外型類似，因此命名為「繩彎曲線」。

百花齊放的日本曲線

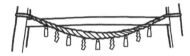

繩彎曲線（薄板）

不施力則呈直線

兩端施力則呈曲線

花頭窗

起

反

一條「繩彎曲線」可以表現起
和反[11] 的線條

注連繩

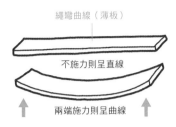

「繩彎曲線」的名稱來自於
注連繩的繩子微微彎曲的樣子

茅草屋頂

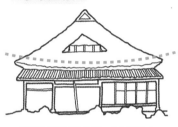

兩端的線條微微抬起，是為了防止
屋簷尖端在視覺上垂下來的做法

日本刀

外國人喜愛日本刀的理由在於特殊的
「繩彎曲線」的「反」曲線

石垣[12]

10
10
10
10
10

連接微微不同坡度斜率的直線，
就會變成曲線

堆積石垣時不畫設計圖。石匠先
決定腳底及天端的位置，依序堆
積起來，就會產生一條曲線

9　日文為「たわみ尺」，指在板子或竹棒等有彈力的長條物體兩端施力，所產生的彎曲弧度變化多端。

10　用於標記聖、俗兩者之間的界線（詳見第37篇）。

11　起：屋頂曲線向外微凸的樣子（凸面屋頂）。反：屋頂曲線向內微凹的樣子（凹面屋頂）。

12　詳見第45篇。

4 依地區不同的榻榻米尺寸

榻榻米的尺寸為何是3尺×6尺左右呢？

日本人的平均肩寬為1尺5寸（45‧5公分）。兩個人在走廊上錯身的話，寬幅需要兩倍的91公分（約為3尺），因此榻榻米的短邊以此長度為基準；長邊為其兩倍的182公分（約為6尺），是為了容易組合榻榻米的關係。

但是，榻榻米的大小有地域性的差別。前述大小的榻榻米分布在愛知縣的周圍，稱為「中京間」；而西日本的寬度更為充裕，為短邊95‧5公分（3尺1寸5分）、長邊191公分（6尺2寸），稱為「京間」。大小的榻榻米為主流；而東日本使用所謂的「江戶間」，只有88公分×176公分，略小一些。

建築計畫（房間格局配置）的觀念也有地區性的差別，像「中京間」或「京間」，配合榻榻米排列的尺寸，將柱子立在外側。其結果，柱子的中心到中心的寬度會變成榻榻米的張數再加上一支柱子的大

小。以榻榻米為房間大小基準的算法，稱為「疊分割」（疊割）。

但在關東，不是以榻榻米為單位，而是以柱子與柱子中心之間的距離（一間為182公分，以91公分為單位）做為基準。因此，榻榻米的大小受到柱子的影響，像10疊間或6疊間此種榻榻米張數不同的房間，每一張榻榻米的大小尺寸會有所差異，這種算法，稱為「柱分割」（柱割）。

在江戶間，無法完全放入傳統的和式櫥櫃，也是這個原因。

另一方面，不拘泥於柱子寬度的「柱分割」因施工容易而且快的緣故，在火災繁多的江戶開始廣泛使用，也由於其方便性以及使用榻榻米的機會越來越少之故，現今以柱分割較為常見。

榻榻米的尺寸由身體而來

疊分割

柱子間距指榻榻米的大小
加上一支柱子的寬度

以榻榻米的大小為基準

中京間
(京間的8疊間更大)

以榻榻米的大小為基準，因此隔扇和
紙拉門也都會規格化，可以互相通用

柱分割

以兩支柱子中心間距的大小為基準

榻榻米大小為兩支柱子中心間距
減掉一支柱子的寬度

江戶間

榻榻米張數不同的房間
彼此無法通用

◉ 依地區不同的榻榻米尺寸

京間

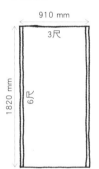

955 mm

3尺1寸5分

1910 mm

6尺2寸

中京間

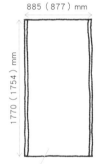

910 mm

3尺

1820 mm

6尺

江戶間

885（877）mm

1770（1754）mm

依據房間的大小，疊的大小亦有所不同
8疊間為885mm，4疊半為877mm

◉ 疊與身體大小之間的關係

站1疊

坐半疊

張開雙臂及雙腳約為2張榻榻米
的面積，大小相當於1坪

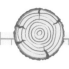

5 因為持續居住而趨近完成的建築

不稱「完成」而稱為「竣工」的建築物

「竣工」，意味著建築工事的完成。那麼，是等同於「完成」的意思嗎？事實上，並不是這樣的。

這是由於日本有著因為持續居住而趨近於完成的建築文化思想之故。

你知道岐阜縣飛驒地方的吉島家住宅（國家指定重要文化財）嗎？這棟古民家的魅力之一即是柱子、梁以及走廊地板所擁有的光澤，此一光澤並非是竣工當時就已經存在。

在柱子與梁表面塗上的淬漆，一開始是呈現黃色，不同於現在沉穩的色調。由幾代的居住者不斷地乾擦以後，出現像目前這樣的飴色光澤（擦拭色）。

對於建築來說，「竣工」不等於「完成」，而是「美」的開始。

這樣的想法亦反映在建築以外的領域，其中一個例子即茶聖千利休所喜好的樂茶碗。樂家初代名匠

長次郎原本是一位瓦師，他的窯沒有屋頂，以致不容易保持高溫，因此具有玻璃性質的長石無法完全溶化，變成黑褐色且沒有光澤而粗糙的表面。

但是，使用茶筅點茶刮表面，茶渣就會滲透進去，而茶師手指觸摸擦拭時，汗脂漸漸透入碗，經年累月下來，碗的表面會漸漸帶有紅鏽韻味。

所謂的「侘寂」，是由作物者和用物者之間，以時間慢慢細熬出來的鏈結。「竣工」這個詞也代表著欣賞這樣的關係變化，用一段很長的時間鏈結完成的文化內涵。

而現代也有一種在合板上裝修銘木，以展現木材獨特天然紋路的作法，這種建築物在工事終了的時候就可以說是完成了，而且不太需要維護及維持。哪一種建築比較好？我想，應該要根據實際住在裡面的人的選擇而決定才是！

別具意義的建築儀式

飛驒高山的吉島家住宅的土間[14]

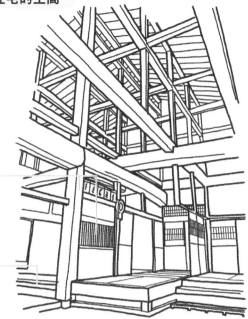

以春慶塗[15]技法塗在建具及柱子上的滓漆，從圍爐裏產生的爐灰不斷地滲透進去，而產生飴色的光澤

緣甲板[16]光亮到好像可以把臉映在上面

地鎮祭　建築工事最開始的儀式

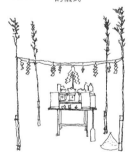

拉上注連繩，圍起聖域範圍。招來天神吉祥，避免地之神作亂的鎮定儀式。

上樑儀式（上棟式）　在安置大樑主結構完成時所進行的儀式

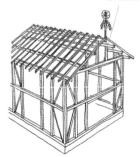

完成柱梁的組合架構，便能看到屋子的大致輪廓。此也為防止魔鬼侵入住屋的儀式。

13　茶筅：在茶道中打抹茶和熱水的器具，打抹茶的動作稱為「點茶」。

14　詳見第 10 篇。

15　春慶塗：即本文提及的「滓漆」，施加在紅色及黃色的木料上，透明度極高為其特色，可以透過表面的漆欣賞到特殊木紋之美。

16　緣甲板：在緣側或板之間所使用的長木板，比較厚實而耐用。

6 依據身體比例而構成的建築

身體是最親近的建築原型

小朋友所描繪的房子有一些共通點：大部分的孩子會畫一個四四方方的箱子，上面再畫上三角形的屋頂，然後於左右加上窗戶，並把門開在中間。

仔細一看，還真的像人臉呢！窗子像看出去的眼，屋簷雨庇像眉毛，保護著兩扇窗，中間的門像吃嚥食物用的入口，連機能都類似，這不單單只是個偶然喔！

我們每天觀察著自己的身影，並且充分利用，因此，要製造東西的時候，以此做為指標樣本，這應該是理所當然的吧！

例如：碗匙雙手，而湯匙或飯匙的設計以單手撈水為樣本，叉子也是模仿五指而做成的。

建築也是一樣，若提及將人的全身做為建築原型的代表案例則有十字架型的基督教會。

在平面圖先端的「內殿」（聖所），形狀像頭，呈球形；向左右兩翼開展的雙臂部分，可以稱為「袖廊」；軀幹及腳的身體中心部，則稱為「身廊」。如同名稱所表示的，是欲象徵在十字架上殉難的耶穌基督模樣，而以建築配置的方式表現。

以母胎為樣本的住居也不少，其代表例有蒙古的傳統家屋「氈包」（蒙古包）。蒙古包的中央有一條繩子垂下來，解體搬運時會用到。如果把蒙古包的內部比擬為子宮，繩子比喻為肚臍的話，這可以說是一個母胎建築化的案例。

日本民居的儲物間（納戶）和寢殿造中塗抹白色灰泥的「塗籠」寢室，也算是類似的母胎建築化構造。

這些建築的入口都只有一個，裡面沒有開窗。居住在類似子宮般的空間，晚上休養身體，到了早上，彷彿得到重生再度甦醒並踏出屋外。

這樣的配置正是反映了將母胎的樣子造型化的思維。

以身體為原型的建築物

建築物與人臉之間的類比

屋頂是保護頭的
頭髮

出簷是保護窗子
的眉毛

窗戶是望出景色
的眼睛。門是進
食之口

教會的類比

在十字架上殉難的耶穌基督

向著東側的內殿，依序以神、牧師、
信眾的順序設置座位

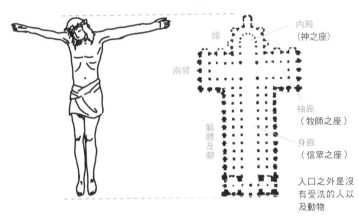

頭

兩臂

軀體及腳

內殿
（神之座）

袖廊
（牧師之座）

身廊
（信眾之座）

入口之外是沒
有受洗的人以
及動物

蒙古的氈包

入口只有一處，內部四面
由牆壁圍住，和子宮的構
造相同

17　母胎：從「子宮」一詞延伸，在日文裡，是事物基礎的意思。

7 平安貴族住居「寢殿造」，請將焦點放在家具

利用家具來轉換空間性質

平安時代貴族所居住的住居稱為「寢殿造」。位於中心的「寢殿」是一個寬廣的一室住居空間，再加上稱為「塗籠」的寢間而成的建築。「寢殿造」是將三組這樣的「對屋」空間向北、東、西三方配置，並以「ㄇ」字型的回廊連結的形式。

家系由女性繼承，寢殿的主人也由女性擔任。在每一個對屋中住著成年的女兒，有意的男性來訪對屋請求交往，當時稱為「訪妻婚」。

寢殿前挖掘池塘是為了避夏天暑熱而採取的對策；寢殿外側包圍著稱為「蔀戶」的上下開闔格子木窗，平常白天基本上是洞開的情況。而隔間以稱為「御簾」及「壁代」的布幕來做遮蔽，因此可以想像冬天相當寒冷。

當時女子身上多層疊穿的十二單衣，可能也是為了禦寒。

寢殿內的一室住居，因應接待客人、宴會、人生儀式以及出生等各種慶典，而必須改變不同的配置場域。他們利用稱為「調度」的小道具或小家具等來應變調整隔間。當有客人來訪時，會於木地板上並排兩張榻榻米，上面疊上「茵」(類似座墊)，形成可供跪坐的地方。再加上屏風、幔帳、帷帳、衝立等做成隔間，形成能相對應於各種場合的空間，如此活潑的運用方式稱為「室禮」。

當時的「建具」少，用一點「調度」就可以達到豐富的空間轉變，是平安時代的住居特徵。之後的書院造則減少家具，增加「建具」。兩者之間的共通點就是高鋪平台(高床)，把坐在高平台上的貴人對比地面上的人，以建築上下相對應的關係表現出來。這種將身分的差異化實踐在建築體的觀念，由徹底代表統治階層象徵的「書院造」所繼承。

因應需要而用家具分隔一室空間

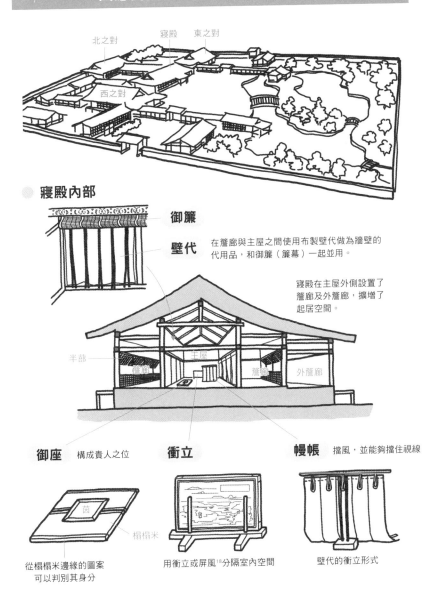

北之對　寢殿　東之對

西之對

● 寢殿內部

御簾

壁代　在籠廊與主屋之間使用布製壁代做為牆壁的代用品，和御簾（簾幕）一起並用。

寢殿在主屋外側設置了籠廊及外籠廊，擴增了起居空間。

半部　　主屋　　籠廊　　外籠廊
籠廊

御座　構成貴人之位

衝立　用衝立或屏風[19]分隔室內空間

幔帳　擋風，並能夠擋住視線

茵

榻榻米

從榻榻米邊緣的圖案可以判別其身分

壁代的衝立形式

18　建具包含隔扇（襖）、紙拉門（障子）以及上下軌道等可動部分及支撐門的框架之總稱，全部合稱為「建具」。

19　衝立：立在房間當中，做為分隔以及遮掩之用的活動家具。屏風：做為房間遮掩或裝飾之用。和衝立最大的不同在於屏風收起來時要相疊。

8 由「建具」觀察武士住宅「書院造」

將主從關係視覺化的書院造

於近世江戶時代發展完成的武士住宅稱為書院造。對以打戰為本業的武士而言，重要的是主從關係，其觀點亦反映在住宅建築上。

首先，最重要的一件事情是要加深發揚主人的威揚形象。在中世之前的武士住宅中，原本是各自獨立的床之間（壁龕）、違棚、付書院三者，到近世後，一體化為一個完整的座敷（日式客廳），配置在主人背後，並以這樣的方式來強調主人的威嚴。而書院造正是這種具有上下關係的武士可以同時列席的場合空間。

中世之前，主人坐在中央面對庭院的房間，和家臣對面而坐，但是，若要謁見更多家臣時，家臣之間的位階序列就會無法表現出來。

因此，書院造沿著庭院並排 3 到 4 個房間，將房間分為具有座敷的上段之間以及下段之間、三之間，將高低階層序列化。

也許你會感到意外，其實書院造的原型是一室空間的寢殿造，但在經歷數百年的房間分割形式後，兩者之間似乎已完全不同。不過請留意房間的隔間方式。

書院造並不是用牆壁來隔間，而是使用建具「隔扇」（襖，內側）及「紙拉門」（障子，外側）。將這些建具拿掉，上段之間與下段之間的房間就能保留之間的位序，並將主從關係視覺化。

甚至將所有的建具拿掉的話，就十分類似於一室空間的寢殿造。

兩者之間的差異在於天花板，書院造增蓋了寢殿造沒有的天花板，並於整個地板鋪上榻榻米，使得印象完完全全地改觀。具有三要素的座敷裝飾、天花板、榻榻米以及玄關的存在，是辨別書院造的重要特徵。

書院造的重點為座敷及推拉門（建具）

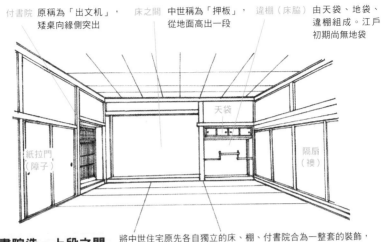

付書院　原稱為「出文机」，矮桌向緣側突出

床之間　中世稱為「押板」，從地面高出一段

違棚（床脇）　由天袋、地袋、違棚組成。江戶初期尚無地袋

天袋

紙拉門（障子）

隔扇（襖）

書院造・上段之間

將中世住宅原先各自獨立的床、棚、付書院合為一整套的裝飾，也就是座敷的由來

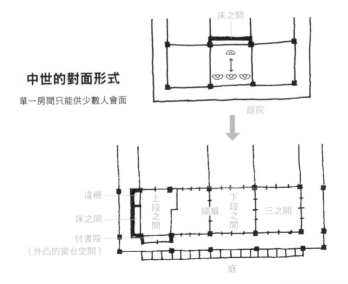

床之間

中世的對面形式

單一房間只能供少數人會面

庭院

違棚

床之間

付書院（外凸的窗台空間）

上段之間

隔扇

下段之間

三之間

庭

近世的對面形式

各個房間以襖（隔扇）相隔。在大批的主君與家臣會面時，會將隔扇移除，以讓身分差異視覺化。由於房間的序列化，上下階層關係更加明確。

20　座敷：日本人又稱為「座敷飾」。

9 中產階級住宅的源流來自武士住宅

現代日本住宅含有武士宅邸的形式脈絡

「上班族」一詞在日本出現是在明治時代以後，意指一群以往不存在的新市民階層。每天來往職場的通勤生活型態，他們並不適合往昔店面或工作場合與住宅併用的傳統町家[21]，而獲得新市民階層所青睞的是住居專用的傳統武士住宅。

武士住宅的痕跡尚保留至今日的日本住宅，例如，在家宅前面設置前門，在住宅中設置玄關與床之間，這是以前的武士住宅才准許的形式，而庭院外面有圍牆的型態在町家也較少見。

一開始的中產階級住宅形式，是從玄關直接通過6疊、8疊，到達最裡面設有壁龕的10疊間，保有傳統的形式脈絡，也就是完全地承襲了武家住宅的平面樣式。

到了明治末期，加上了「中央走廊」（中廊下），於是，各個房間得以獨立使用。但是仍然會以「隔扇」

（襖）來進行隔間，這是因為那時候還是習慣在自家舉辦婚喪喜慶，因此無法做固定的隔間牆。另外，當時還在玄關旁設置令人憧憬的洋式房間。這個「中央走廊和洋折衷住宅」由大正到昭和初期大為流行，一直到昭和四〇代年之間（一九六〇～一九七〇）都還持續建造。

今日常見的「居間中心型」[22]住宅普及化是在高度經濟成長期，當時受到電視上風行的美國家庭劇影響，加上房屋建設公司大力推波助瀾，才形成了這樣的平面配置。

當生活家電用品在一般家庭普及後，就不再需要幫傭的女傭房了，撤去外廊（緣側）令人欽羨的大起居間就完成。坐在洋式椅子上並在床鋪上睡覺的起臥樣式，同時也在日本慢慢傳播開來。

明治、昭和初期的住宅

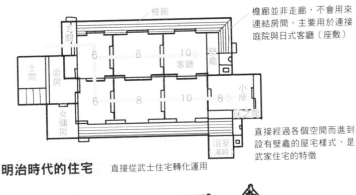

檐廊並非走廊，不會用來連結房間，主要用於連接庭院與日式客廳（座敷）

直接經過各個空間而進到設有壁龕的屋宅樣式，是武家住宅的特徵

明治時代的住宅　直接從武士住宅轉化運用

把象徵對歐洲嚮往的洋氏建築設置在顯眼的玄關旁

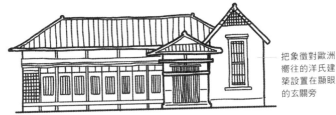

設置中央走廊以後，能穿越房間並獨立使用之

隔間並非使用牆壁，而是用隔扇隔開，原因是作為婚喪喜慶可以拿取的準備

玄關及床之間繼承了武家住宅的樣式

昭和初期的住宅　中廊式的和洋折衷住宅是最受到市民喜愛的形式

21　指的是日本位於城鎮中的房屋、商家等，用途為商業（販賣、飲食、宿泊等）和手工業經營的職住並用住宅。

22　日本的「居間」指的是起居室或客廳，此格局是指將起居室布置在住宅中心，各單間主要是通過起居室進出的房間布局形式。

10 土間、板之間、疊之間的高差不同之理由

地板高度可以分辨人與神佛的不同地位

建築物的地板鋪成平坦的樣子，這可說是萬國共通的現象。人類原本是以四足步行，如今雖然直立行走，但遇到岩地或是斜坡時並不拿手，因此，人類開闢平坦的道路，並建成了重複平面而成的階梯，而會把用來休息的居住場所地板做成平面，可想而知。

但是，日本的地板不僅是平面，還有三種高度的差異。

從一般農家來看，分為三種不同高度的地板：土間[23]、高約50公分的板之間、再略高3公分的疊之間。

此一微小差異能分辨出上位者與下位者的懸殊身分，而地板的材料也由下往上依序為土、木板、榻榻米而越來越高級。

在用途及身分上，土間為佃傭所使用，板之間由家族使用，而疊之間則用來招待重要的客人。

甚至，除了人之外，神佛也有祭祀位置的區分。

在土間的土竈所祭祀的是荒神或竈神，取水處所或水井所祭祀的是水神，這些是起源不太清楚的民俗信仰。神龕置於板之間，祭祀著天照大神、氏神、國津神，均為《古事記》或《風土記》中有來由記載的神明；而在疊之間，設置有佛壇，祭祀著釋迦或祖先等。

「神」「佛」之間照理來說沒有上下位階的差異，把神（板之間）設置在門楣（鴨居[24]）之上、佛（疊之間）設置於下，可能是為了做調整之故。

在地板高低不同的細微之處，可以讀取到人與人、以及神與人之間的溝通交流關係，也有學者認為土間是豎穴居，板之間為貴族的寢殿造，疊之間為武士的書院造之遺留的說法。

人與神皆由地板分辨身分高低

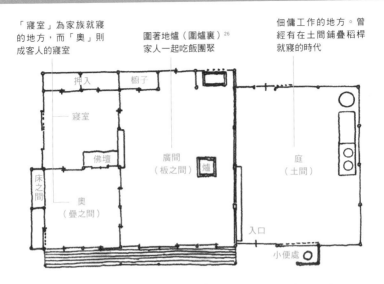

「寢室」為家族就寢的地方，而「奧」則成客人的寢室

圍著地爐（圍爐裏）26 家人一起吃飯團聚

佃傭工作的地方。曾經有在土間鋪疊稻桿就寢的時代

押入　櫥子
寢室
佛壇
床之間
奧（疊之間）
廣間（板之間）　爐
庭（土間）
入口
小便處

廣間型的土間

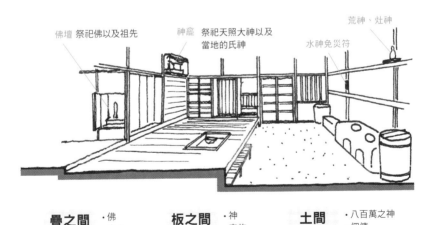

佛壇 祭祀佛以及祖先
神龕 祭祀天照大神以及當地的氏神
水神免災符
荒神、灶神

疊之間　・佛　・客人　・書院造

板之間　・神　・家族　・寢殿造

土間　・八百萬之神　・佃傭　・豎穴居

23 土間：鋪土的空間，相對於「床」（地板），日本人視其不乾淨的及外面空間的延續。

24 指日式推拉門上方的軌道。

25 意指往地下挖約60～100公分深度的坑穴做為室內空間。

26 指屋內的部分地板挖一個正方形或長方形，可以燒柴取暖、煮飯等。

11 長屋與公寓既類似又有所不同

連棟式的個人住宅為長屋

當你聽到「長屋」，會否以為是江戶時代住在都市的町人或工匠居住的舊型公寓，事實上，長屋和公寓是不同的。

公寓共用玄關及走廊，但是長屋不共用這些空間，而是各住戶的玄關直接面外。兩者在法律上也有所區別，共用頻度較高的公寓在法律上有較嚴格的規定。

常見於江戶時代的裏長屋是一層樓造，門寬9尺、深度3.6公尺的共同壁長屋（棟割長屋）。

配置是榻榻米一疊半的土間以及榻榻米四疊半的房間。居住者共同使用位在小巷的廁所、水井以及曬衣場。由於水是透過水井輸送，因此廚房設置在前門的土間。

到明治時代以後，還是有許多人居住在長屋，但是為了從房間把廚房隱藏起來，發展出以土間做分

隔或建造個別的廁所等等方式。

到了大正時代，出現了兩層樓的長屋，在二樓設置「座敷」，把曬衣場設在巷內有日照的那一側。在關東大地震以及各地整備完上水道後，廚房往內側移動，取而代之的是玄關及前室。各個房間內也開始有了廁所，並出現蓋有屋頂的氣派玄關及前庭。

江戶的裏長屋交錯著像是落語（類似相聲）般的人際交流，而在公寓普及了以後，這樣的連結就慢慢地消失了。

雖然這麼說，長屋現今仍然存在。稱為「聯排式房屋」（Terrace house）的集合住宅，各住戶有專用的獨立院子及停車場，可以說是進化版的長屋。

來看看長屋的歷史吧！

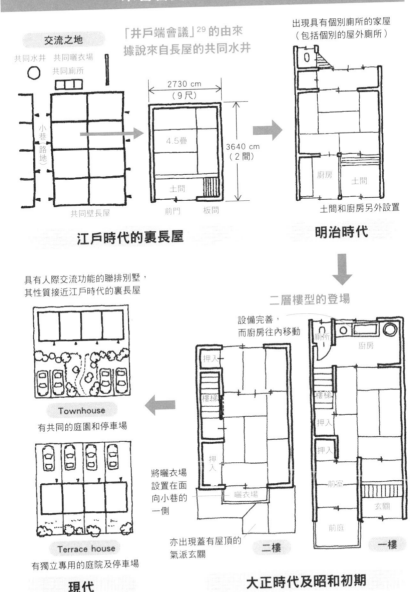

交流之地

共同水井　共同曬衣場
共同廁所

小巷（路地）

共同壁長屋

江戶時代的裏長屋

「井戶端會議」[29] 的由來
據說來自長屋的共同水井

2730 cm
（9尺）

4.5疊

3640 cm
（2間）

土間

前門　板間

出現具有個別廁所的家屋
（包括個別的屋外廁所）

廚房　土間

土間和廚房另外設置

明治時代

二層樓型的登場

設備完善，
而廚房往內移動

具有人際交流功能的聯排別墅，
其性質接近江戶時代的裏長屋

Townhouse
有共同的庭園和停車場

Terrace house
有獨立專用的庭院及停車場

現代

押入
樓梯
押入

將曬衣場
設置在面
向小巷的
一側

曬衣場

亦出現蓋有屋頂的
氣派玄關

二樓

廁所　廚房

樓梯

押入

押入

前室

玄關

前庭

一樓

大正時代及昭和初期

27　裏長屋：指在不臨街的小巷裡建造的長屋，長屋即連棟住宅，居住環境較為不佳。

28　日文為「路地」，是指建築物之間狹窄的小路，未面向主要道路。

29　井戶端會議：指的是以前婦女在水井旁一邊工作、一邊天南地北閒聊的場所。

12 「盆」或「膳」的寬度為何是36公分呢？

配合腰的寬度較容易拿取重物

你有聽過「用腰提起」這樣的說法嗎？這是指搬重物的時候，不是用手腕而是運用腰力來提起之意，如此就可以減輕身體負擔。

這也反映在住居以及道具的尺寸上。例如，從古時就使用的大盆（長手盆）或隅切膳（將四角切掉的膳架）的寬度是36公分，這是和日本人的標準腰幅相同的大小。如果盆上疊了很多器皿，疊積起來也比較輕，也就是所謂的「用腰提起」的功夫。

二十支入瓶裝啤酒瓶箱的短邊也大約是36公分，從這一側就可以很輕易地拿起。

再繼續往下延伸，要拿「長手盆」的時候，必須要有寬度36公分加上兩手手臂厚度的45公分，和肩寬是一樣的。兩個人在走廊錯身的話，身幅加總起來大約90公分，也就是走廊的寬度，榻榻米的寬度就是由此展開的。

36公分與45公分的比例，也隱藏在座位當中。在通勤電車的七人並排位置中，如果其中有一個人的坐姿不佳時，其他人就會感到侷促而不舒服的經驗是大家都熟知的吧！這是因為座位是以每個人平均腰寬（36公分）為準來設置的關係。

與此相比，新幹線的座位乘坐起來更為舒適，這是因為普通席為44公分，三人排的中央位置為了使兩側肩膀不會碰觸，而以46公分為基準。新型車輛的開發也可以說是承繼這個肩寬45公分的一連串想法來設計的！

而商務艙的座位寬度為50公分，只是幾公分之間的微小差異，卻更能感受到乘坐時帶來的舒服程度！

30

請注意身體的肩寬及腰寬

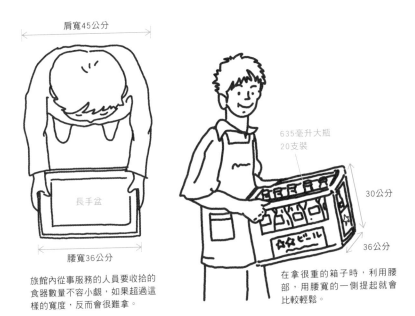

肩寬45公分

腰寬36公分

長手盆

旅館內從事服務的人員要收拾的食器數量不容小覷，如果超過這樣的寬度，反而會很難拿。

635毫升大瓶20支裝

30公分

36公分

在拿很重的箱子時，利用腰部，用腰寬的一側提起就會比較輕鬆。

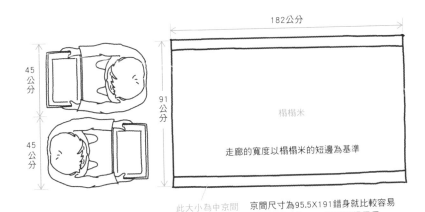

182公分

45公分

45公分

91公分

榻榻米

走廊的寬度以榻榻米的短邊為基準

此大小為中京間　京間尺寸為95.5X191錯身就比較容易
江戶間尺寸為85X177就顯得侷促

30　盆、膳：指的是日式食物托盤以及就餐時的方盤。

13 從「手」的比例誕生的畢式定理以及食器的寬度

手心的直角三角形構築出了文化型態

直角是建築的基礎，如果無法訂定直角，隔扇無法緊密關上、架在牆壁上的棚子會傾斜，而且若把圓圓的東西放在地板上就會開始滾動，對吧？

有一種方式可以用手心來測知直角。將食指與拇指用力張開，就會變成如左頁圖所示，拇指約3寸（9公分）、食指的長度約4寸（12公分），另一邊為5寸（15公分）成為如畢式定理的直角三角形。

沒有測量儀器的時代，木匠將長12尺的貫板板材分為3尺、4尺、5尺的「三四五」，也就是可以即時量出直角三角形的道具，測量出柱子的垂直性或各個地方的直角，是一種方便而優秀的工具。

手掌大小的直角三角形，也影響到人類使用道具的大小。要抓握東西時會用到拇指與食指，張開時（5寸）的一半7‧5公分便成為容易拿取的尺寸。

因此，茶水杯、茶罐、裝蕎麥麵用的湯汁碗、啤酒

以及紅酒瓶的直徑，都是配合這個尺寸，因此，比這個尺寸還要大的濃湯杯或啤酒杯就必須要有把手。

那麼，日本傳統的小湯碗又是如何呢？大部分日式湯碗的開口是12公分左右且沒有把手。這個大小其實和兩手的拇指和中指所畫成的圓弧之直徑相等，也就是說，這種日式小湯碗是用兩手去端著拿取的。

如果不想這麼拘泥於禮儀，單手拿飯碗、另一手拿筷子的人也有方法：湯碗的上下緣與飯碗的上下緣之間都是7‧5公分，用單手拿取是沒問題的。

不管是建築物或是食器，其文化淵源和手掌大小可以說有著密切關聯。

從掌心孕育出來的「三四五」以及容器

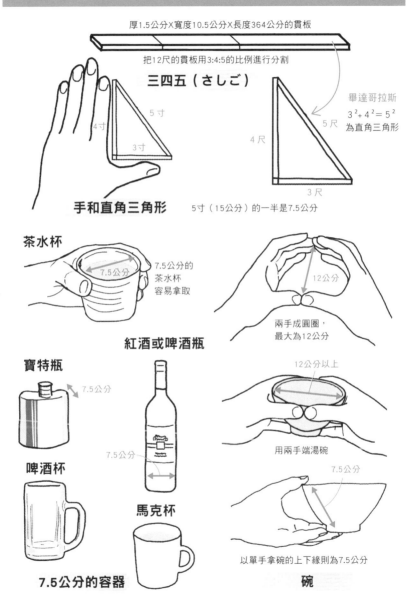

厚1.5公分X寬度10.5公分X長度364公分的貫板

把12尺的貫板用3:4:5的比例進行分割

三四五（さしご）

5寸

4寸

3寸

手和直角三角形

畢達哥拉斯

$3^2 + 4^2 = 5^2$
為直角三角形

5尺

4尺

3尺

5寸（15公分）的一半是7.5公分

茶水杯

7.5公分

7.5公分的
茶水杯
容易拿取

12公分

兩手成圓圈，
最大為12公分

寶特瓶

7.5公分

紅酒或啤酒瓶

7.5公分

12公分以上

用兩手端湯碗

啤酒杯

馬克杯

7.5公分

7.5公分的容器

以單手拿碗的上下緣則為7.5公分

碗

14 「總是無法晉升」是根源於建築（卯建）的諺語

壓住屋頂的設施變成防火設施的原因

「這個人老是無法晉升」（卯建總是蓋不起來），也許你有聽過這樣的日本諺語。『卯建』是日本傳統家屋的構造，發源地在關西，所以關東以北的人也許較少聽聞。

常常有人說「卯建」是防火設備，但當初設置卻有其他目的。

從中世到近世的町家（都市住宅）屋頂，許多都是鋪著木板，如果遇到強風就會被掀起。為了防止這樣的情形發生，將稻草束成一大束壓住屋頂，可說是「卯建」的雛形。

江戶時代以後，牆壁變成灰泥壁，屋頂鋪上瓦片之後，增加了町家的防火性。但是，簷口內側部分仍然容易走火，因此把袖壁往外延伸，用灰泥固定，而出現了防止火災延燒的「袖卯建」。

在此時，「卯建」正式成為防火設備。由於冬天

多火災，袖卯建只要加在冬天風吹來的一側就能發揮效用。但是，外觀看起來就會不太平衡，因此會在兩側加上厚度不同的卯建。

仔細觀察可以看出，下風側的卯建比較薄，而上風處為了抗火則做得比較厚。

雖然實用性高，但要設置這樣的卯建必得花費相當的費用，因此，「有建造卯建的家庭是成功的」印象漸漸家喻戶曉，更衍生出「總是無法晉升」（卯建總是蓋不起來）的諺語。

也許是因為這樣，現在所留下來的卯建大多是施作細緻的裝飾或是講究屋頂上樣式等較為精緻者，和原本的功能已經有所不同。

31

「總是無法晉升」中的卯建為建築用語

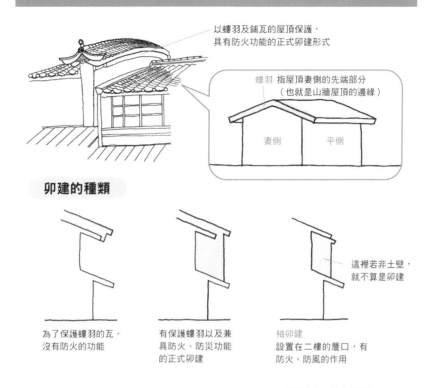

以螻羽及鋪瓦的屋頂保護，
具有防火功能的正式卯建形式

螻羽 指屋頂妻側的先端部分
（也就是山牆屋頂的邊緣）

妻側　　平側

卯建的種類

這裡若非土壁，
就不算是卯建

為了保護螻羽的瓦，
沒有防火的功能

有保護螻羽以及兼
具防火、防災功能
的正式卯建

袖卯建
設置在二樓的簷口，有
防火、防風的作用

袖卯建

雲形為水。鎮火的咒語

袖卯建具有強大的防火防風功能，在上風側（北、西）的卯建有時
候看起來比較堅固。
一樓的外牆是木頭部分外露的牆壁，二樓是以灰泥塗布的塗屋造，
卯建設置在其二樓。土藏造[32]或真壁造[33]（編竹夾泥牆）不做卯建。

做為富貴的象徵，許多卯建以
細緻的雕刻講究精緻性，使之
呈現豪華感。

31 日文為「漆喰」，是以石灰及其他具有黏性的材料和纖維混合並靜置一段時間之後，在編成基底層的架構上方（竹子或木片），
用鏝刀塗成牆壁。為日本特殊的傳統工法。

32 土藏造：以土砌成的牆壁建築，多用於日本商家的倉庫。

33 真壁造：把柱與梁外露到牆壁外的作法，常見於和室等小型建築。

15 「陽台、露台、望台」有何不同？

似是而非的住宅外部空間二三事

附屬在住宅的外部空間有陽台（Verandah）、露台（Terrace）、望台（Balcony）等不同的稱呼，這三者之間的不同，可以從「屬於房間」或是「屬於庭院」這樣的觀點來做說明。

陽台是從室內往外連續接連的空間，似乎常有來自歐洲的印象，但很意外地，發源地是印度。

英國人來到高溫多濕的此地，為了要躲避強烈的暑氣，而參考當地的建築物開始建造陽台，興建時加上大屋頂，就可以遮蔽強大的陽光，也可以吹拂到涼爽的風。設置大的開口部，將房間延伸出去，就好比是第二生活空間，能於此渡過大部分的時光。

另外，露台則為和庭院成為一體的外部空間。雖然可以從室內進出，但會從室內以開口隔開，兩者之間也沒有屋頂，比較接近外部空間。

望台是二樓以上的建築物往外推出的空間。在

歐洲的公寓，居住空間通常位於二樓以上，望台是讓沒有庭院的人擁有一點小確幸的小庭院空間。

日本的住宅中，和陽台相似的空間有「外廊」（緣側）。

「傍晚在緣側乘涼」，也許有人會聯想到這樣的景色吧！「緣側」具有屋頂，是延伸屋內空間往外的半內部空間。

緣側一般來說寬度約91公分，比這個更廣的稱為「廣緣」；會淋到雨的外廊稱為「濡緣」，這或許可以看做是日本版的「露台」。

34　緣側：日本建築中，從座敷望向庭院的長廊，屬於半戶外的空間，另有廣緣、濡緣等不同形式。



第2章

用這樣的眼光看
近現代建築也充滿樂趣

16 繼承江戶技術的工匠構築出日本近代街景中的歐洲風情

從擬洋風建築可以看見文明開化的形貌

「擬洋風」建築是從明治時代極速西洋化當中產生的獨特建築形式。明治時代的日本，在外國人居留地興建大量的洋風住宅，但參與建設的外國人工匠非常少。

在這樣的情形下，日本的大工、左官職人工匠、木雕師等等，他們以依樣畫葫蘆的方式，挪用西洋風的外觀，結構卻以日本傳統技法來建造，成為擬洋風建築的開始。

當時明治政府的政策是欲廣泛宣傳文明開化的優點，因此有許多公共建築例如地區性的銀行、醫院等多利用這種樣式來興建。

一眼望去，看起來像一棟石造建築，但結構幾乎都是木造，且細部的裝飾均使用和風樣式。

觀賞重點之一在於擬石的表現。石造建築因為力學關係，在重要的牆壁一角會採用特別的石砌相疊

方式，稱為「轉角石」。擬洋風建築將此特徵以日本傳統的「灰泥」（漆喰）來表現；希臘羅馬樣式的石造柱頭則以雕琢裝飾的方式精心地模仿。

除了仿作西洋風建築以外，也包含了特殊性，例如在玄關大門加上誇張的唐破風屋頂表現和洋折衷，或以十六角形表現穹頂樣式等。還有一種甚至所包含的洋風要素不多，卻看起來很像是洋風建築風貌，也可以說是擬洋風建築的另外一種特色。如此涵括了獨特的創意巧思以及充滿著工匠個人的玩心，也是這類建築的特色。

日本一直以來吸取了中國文化而受到很大的影響，但在這樣的歷史脈絡上也同時孕育出日本文化的獨特性。近代歷史中也呈現非單方面接受從西洋傳入的樣式及技術，而是在這個過程當中，混合了自身技術及文化，孕育出新的風貌，這也可以說是日本最擅長的地方了。

38

整體呈現洋風，細部以和風裝飾

舊開智學校（長野縣松本市）

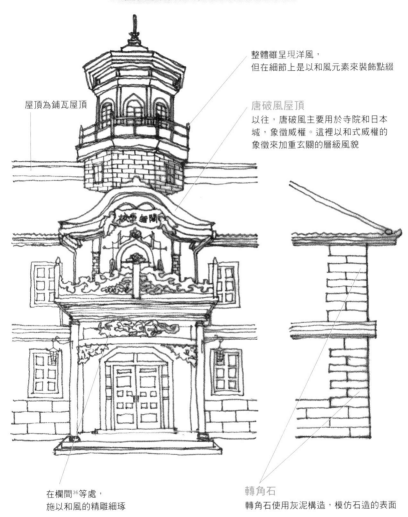

整體雖呈現洋風，
但在細節上是以和風元素來裝飾點綴

唐破風屋頂
以往，唐破風主要用於寺院和日本
城，象徵威權。這裡以和式威權的
象徵來加重玄關的層級風貌

屋頂為鋪瓦屋頂

在欄間[36]等處，
施以和風的精雕細琢

轉角石
轉角石使用灰泥構造，模仿石造的表面

35　傳統時代的日本營建工事，以四類工匠最受到重視：「大工」（大木匠師，木匠）的地位最高，接下來尚有「屋根職人」
　　（屋頂瓦匠師）、「釛職人」（金屬細雕飾匠師），以及「左官」（土水匠師）。

36　在隔扇或紙拉門的門楣上方（鴨居），日本人會以木板透雕進行裝飾，謂之「欄間」。

17 承載著明治維新政府威信的樣式建築

近代建築第一人辰野金吾的東京車站物語

東京丸之內車站於二〇一二年完成建築復原工事。這棟有著紅磚外牆搭配顯眼白色橫飾帶且代表著東京玄關的火車站，是由日本第一代建築師辰野金吾所設計。

明治初期派遣到歐洲考察的政府高官，驚異於石造和紅磚造所構成的歐洲街道景色，回國後很快地創設工部大學校造家學科（現在的東京大學工學部建築學科），更招聘來英國建築家約書亞‧孔德（Josiah Conder）。辰野金吾為其第一屆畢業生，他畢業後到英國留學，學習當時流行的歷史主義（巴洛克復興）以及安女王復興樣式（Queen Anne Style），在威示明治政府威信的重要建築物當中，運用了這些風格。

其中之一是日本資本主義的原點——日本銀行本店，為使用歷史主義（巴洛克復興）的石造建築。

而連天皇都會使用的東京火車站則採用各種折衷樣式為特徵的安女王復興樣式，再加上「辰野式」的個人化風格而誕生了此棟紅磚造樣式建築。

在東京火車站建造當時的一九一四年（大正三年），日本已經擁有混凝土造的建築物，但辰野卻刻意地使用紅磚造。

其理由可能是因為業主想要彰顯明治政府的威光，而辰野以建築構造做為因應答覆的關係吧！這或許是身處該時代的近代建築先驅者們的宿命呀！

晚年的辰野金吾致力於後進的育成以及成立相關學會，後代人稱他為「近代建築之父」。

至今仍留存的東京車站以及日本銀行本店

東京丸之內車站　1914年（大正3年）

各層樓改變窗戶設計
是安女王復興樣式的
特徵

樣式建築的特徵壁柱，柱頭
是愛奧尼亞式的渦卷形

塔屋及圓頂林立
是辰野式的特徵

有牛眼窗的
大圓頂屋頂

橫向白色花崗岩及紅磚的交錯設計
為整個建築的基礎。白色的窗框將
視覺集中於一處

建築物中央為皇族專用入口

日本銀行本店本館　1896年（明治29年）

據說參考比利時國立銀行的外觀，由歷史主義（巴洛
克復興）樣式構成質樸剛健的造型

貫穿2、3樓的柱式為古典
樣式的科林斯式

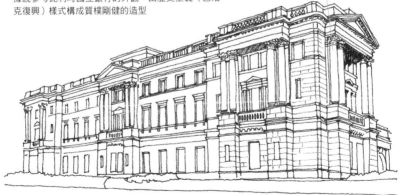

本棟為日本建築師設計，並為日本
國內最早的石造建築之國家事業

1樓為石構造，2、3樓的結構為磚造外貼石壁，講求
輕量化，是歷經關東大地震也耐震未倒塌的建築物

18

裝飾藝術（Art Deco）是市民眼中的歐洲世界

昭和初期傳入日本

「裝飾藝術」為一九一〇年代的歐美所流行的裝飾樣式。在此之前風靡一世的新藝術風格（Art Nouveau）以植物等有機紋樣優雅地表現自由曲線，並注重由工匠完成每一件純手工藝品。

相對於此，裝飾藝術的特色為以直線及圓弧等幾何學圖樣以及反覆出現的簡單符號設計為特徵，因此，非常適合工業化的大量生產時代。

這個裝飾藝術樣式傳進日本是在關東大地震後的昭和初期，當時對歐洲懷有很大憧憬的日本人，將這個最前衛的設計大量運用在官廳舍、旅館、學校等各式各樣的建築中。

尤其緊緊抓住當時中產階級目光的是電影與百貨公司。他們藉由電影理解到彼時歐洲的生活模式，而在洋溢歐風的百貨公司空間當中，更能感受到實體。

百貨公司成為在生活日常中很容易親近享受歐洲氣圍的地方，並且透過此一新娛樂方式，裝飾藝術在日本綻開燦爛的花朵。

仔細觀察稱為老舖的百貨公司建築，現在內裝雖然改變，但是外觀仍然感覺得到當時模樣，而且在階梯、天花板、玄關等地方也有許多該時期留下來的身影。

裝飾藝術樣式的特徵為以下四種：1.以直尺和圓規描繪出直線和圓弧、2.幾何學圖樣、3.左右對稱、4.重複的韻律。

注意這些特點，來探究留存至今的裝飾藝術樣式以及歐洲的薰香吧！

42

在東京新宿的伊勢丹百貨公司可以窺見裝飾藝術風格

主入口上的牆面裝飾

重複使用同一個圖案

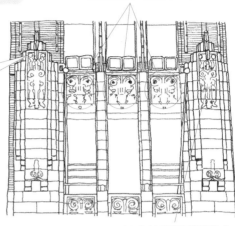

將線形圖案多層次地錯開
形成花紋樣式

分解裝飾，可以發現是由圓規及尺規來構成
的簡單結構。樣式以左右對稱居多

樓梯間

店鋪內裝會不斷地重新裝潢，不
過，樓梯常常留下當時的樣貌

以幾何學圖樣表現花或昆蟲的設計

扶手下方的大理
石裝飾為簡單的
圓形

通氣口蓋

設置於樓梯間

像是以圓規畫成既規則又具
躍動性的設計

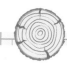

19 「看板建築」來自於對歐洲的憧憬

立面外觀是洋風、內部是和風的町家文化

店有「看板娘」，劇場有「看板演員」的活字招牌，而你曉得建築物也有所謂「看板建築」的說法嗎？「看板建築」與招牌無關，是指在昭和初期的關東大地震後，流行把傳統的和風住宅用洋風立面形式、像面具般覆蓋起來的一種店鋪兼住宅風格。

「看板建築」是來自於對歐洲的憧憬而孕育出來的。由於文藝復興或巴洛克此類正式式樣，或是像高級公寓採用的裝飾藝術設計，庶民渴求卻望塵莫及。

因此個人店屋的店主發出奇想，只把建築物的立面特別做成西洋風的外觀來裝飾，聘請畫家或木匠設計可以包圍住第一進店鋪的洋風表皮面具，也就是將店的正面做成所謂的「招牌看板」來吸引目光。

由外觀的完成材料的分別，看板建築材料可分為水泥砂漿型及鋪銅板型這兩種。

水泥砂漿型多由畫家進行設計，帶有一些洋風；鋪銅板型多由傳統大工木匠著手設計，因此常有強烈顯現和風要素的傾向。

例如曾有鋪銅板型的牆壁面上設置平屋頂，外觀設計呈現洋風，而另外一方面，則在雨戶的戶袋細緻地雕琢著江戶小紋這樣的做法，這也許是當時工匠們爭相彰顯技術的地方。

水泥沙漿及銅板的外牆，原本是做來防止木造建築於火災時延燒。住宅密集地若要防火，重要的是針對風與煙通過的主要街道側進行防火措施。

可以這麼說，在關東大地震以後，看板建築增加的理由在於原本無法購入高價鋼筋混凝土的一般庶民，所採取的防火對策而形成的風潮。

看板建築的構造

外觀（道路側為洋風）

屋頂為三角形

鋪銅板的江戶小紋圖樣

檜垣

龜甲

裏側為木造的和風住宅

水泥砂漿表面

頂上女兒牆裝飾強調水平性

浮雕也是看點

在水泥砂漿加上灰縫呈仿石造

仿洋風的縱長形窗戶

強調柱子的形狀呈疊砌造

銅板屋頂

銅板會因氧化而成青綠色，黑色則是因為空氣中的亞硫酸的影響

推拉窗加上戶袋是和風形式

在戶袋加上江戶小紋的是和風樣式

為了防止延燒，以銅板全面披覆。基本上以「一文字葺[38]」的方式鋪設

37　雨戶、戶袋：雨戶是指建築最外側的門板，遇到下雨，把一片一片的雨戶拉出來，防止簷廊淋雨。戶袋則為平常收納雨戶的地方。

38　一文字葺：鋪金屬板的時候，水平方向可以成為一直線的鋪法，具有美觀、防雨、防火等作用。（關於屋頂，請見第57篇）

20 從明日館可見到巨匠萊特眼中的日本

從萊特的建築觀照日本的傳統美與風土

世界近代建築的三大巨匠之一法蘭克・洛伊・萊特（Frank Lloyd Wright）在日本以舊帝國飯店的設計者著名。生涯設計了八百棟以上建築物的萊特，其實幾乎都是在美國國內的成就。在國外包括計畫案只有32件（日本為12件），其中實際建成的在日本為9件，加拿大為3件。

巨匠萊特可以說是一名在日本大量進行活動的建築家，他非常喜好浮世繪並進行收藏，也深刻地理解日本文化。

位於東京都豐島區的自由學園明日館（重要文化資產），是現在仍可使用並開放參觀的萊特建築作品。中央棟及教室棟是用一整片屋頂來表現日本家屋的主屋與簷廊的構成。

將外側大屋頂部往前延伸拉長，並控制簷口的高度，遮蔽直射的陽光，且利用了從地面反射的光線來製造出柔和的教室光線環境。

萊特的這些建築特徵，可以說受具有深邃簷口的日本家屋的影響非常深遠。

另外，ㄷ字型的平面為左右對稱，是由日本傳統的寢殿造住宅建築而來，據說舊帝國飯店也有受到京都平等院的影響。

萊特在日本的建築多用大谷石，他認為，若希望建築物成為風景的一部分，**就須由當地的風土材料來孕育建造**。結果，原先屬便宜石材的大谷石在成為萊特建築的代名詞後，受到廣泛喜愛，身價也隨之水漲船高。

萊特喜愛日本？

自由學園明日館中央棟正面

左右對稱並非萊特建築的特徵，但是在自由學園明日館或帝國飯店經常看得到。可能是受到平等院鳳凰堂或芝加哥萬博日本館的影響。

將簷口往前延伸拉長，強調水平性。

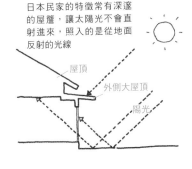

在校舍內外大量使用的大谷石

將講堂設於高處，會讓人聯想到寢殿造的主殿
低處的教室則讓人聯想到渡廊

日本民家的特徵常有深邃的屋簷，讓太陽光不會直射進來，照入的是從地面反射的光線

屋頂
外側大屋頂
陽光

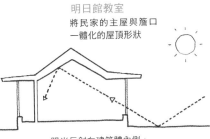

明日館教室
將民家的主屋與簷口一體化的屋頂形狀

陽光反射在建築體內側，減少教室內的明亮反差

採用與寢殿造相似配置的左右對稱型

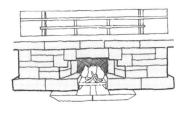

大谷石砌成的暖爐
使用當地石材是萊特建築的特徵，因而均以日本大谷石作為建材

21 國立西洋美術館的底層架空是為市民而設計的？

柯比意創造出從市民視角出發的美術館

上野的國立西洋美術館是勒・柯比意（Le Corbusier）在日本唯一的建築設計作品。

20世紀初期之前的美術館，均是國家以及王公貴族等權力者彰顯自身權威的舞台，其重點在於以豪華的玄關及仰視的氣派樓梯，來展示豐富的收藏並表現出威嚴。

但是，和萊特並稱近代建築三大巨匠之一的柯比意所設計的是為了市民以及作品來考量的美術館。

欣賞國立西洋美術館的外觀，一樓的柱子成列，為支撐上層建築物底層架空的建築格式，底層架空處以大片玻璃為入口，這樣就不會意識到玄關的存在而會自然地被吸引進去，此棟建築物沒有象徵美術館權威的玄關或者是大樓梯等構造。

進入向市民敞開的大廣間，就能見作品的展示，一邊登上通往上層展示空

間的斜坡。

從權力者的美術館到市民的美術館，這棟建築物充滿著柯比意這樣的想法。

一九三〇年代以後，柯比意在世界各地執行了很多美術館的計畫，其擁有一貫的概念：那就是隨著收藏品的增加，展示空間也隨之擴張這樣的想法。

國立西洋美術館的設計則類似蝸牛殼，展示空間呈螺旋狀，演繹出連續無限增長的空間意涵。

隨著市民的需要而增加展示，正可說是為了市民、為了作品而規劃的無限擴大的美術館呀！

來館的民眾一邊欣賞作品，一邊登上通往上層展示空

底層架空及大廣間有著向市民開放的想法

國立西洋美術館外觀

不做裝飾性的外牆，而以極簡風代替，是現代建築的特徵

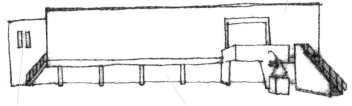

柯比意喜好底層架空的手法。「空無一物」的廣場空間，有著向市民開放的期待

沒有充滿威嚴的玄關，像是被底層架空的空間吸入一般，很自然地進入大廳

內部

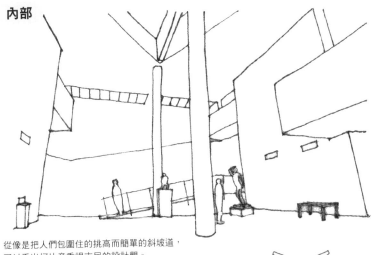

從像是把人們包圍住的挑高而簡單的斜坡道，可以看出柯比意重視市民的設計觀。

在美術館，視採用自然光為禁忌，但柯比意卻納入設計。比起美術品，他更重視市民空間的舒適性。

畫作　　　　畫作

22 讓世界刮目相看的代代木競技場

在現代主義建築中融合傳統之美的丹下健三

以設計國立代代木競技場及香川縣廳舍等聞名的丹下健三，是把戰後的日本建築推向國際的現代主義建築巨匠。

在一九二〇年代產生的現代主義建築，是排除了傳統以及無用的裝飾，並使用屬於工業製品的混凝土及玻璃，追求機能性及合理性的新形態建築。

但是，丹下健三卻在這個浪潮之下，成功地融合了日本的傳統之美。

舉例來說，在國立代代木競技場的建築體內，沒有豎立任何一根柱子，而讓選手與觀眾之間連成一體感成為可能的，是用在橋樑的懸臂構造。

以兩支支柱以及兩支鋼索支撐屋頂的構造，直接構成整體外觀。令人印象深刻的反向曲線凹起的大樑及屋頂，就是所謂的「繩彎曲線」，將繩或索兩端提起時所形成的曲線，做為力學性安定的形狀而為人

所知。這個反向曲線在城牆的石垣或寺院屋頂也可以發現，把易於呈現單調設計的競技場外觀表現為具躍動性而美妙、並保有傳統特性的外貌。

香川縣廳舍也是一棟簡單的清水混凝土建築，其縱軸與橫軸交叉的外觀，會令人聯想到支撐清水舞台的木構造（用巨型欅木柱並排支撐的「懸造式」建築）。

另外，不把外壁往前外露到立面，反而往外延伸「小屋簷」及「外廊」的設計，也是日本寺院建築擅長的手法。等距間隔並列的橫截面而成外側走廊的小梁，加深了給予人支撐五重塔深長垂簷的椽木的印象。[39]

如此，丹下健三在現代主義建築中融合了日本傳統之美，並完成嶄新的建築設計形式。

國立代代木競技場之美

國立代代木競技場（第一體育館）

類似伊勢神宮大樑上的突起千木（「千木」是神社屋頂上交叉聳立於屋脊兩端的長木）

40公尺高的支柱

大樑的反向凹曲線

2條長280公尺的鋼索

以神社大樑上的鰹木為靈感（「鰹木」並排橫置於屋頂之上、形如乾製鰹魚的圓木）

類似星際戰警中的千年鷹號般的宇宙飛船設計

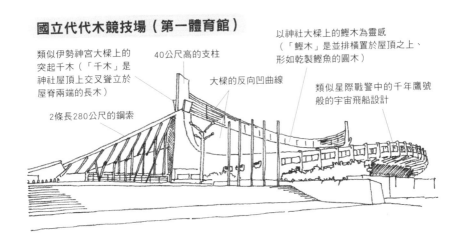

香川縣廳舍

從支撐清水寺舞台的「懸造」意象而誕生的設計

以陽台構造遮住粗糙的柱梁

分成兩部分，設計成不顯露混凝土大梁的樣子

此處令人聯想到橡木橫梁，用以支撐外廊，看起來像一整排的小屋頂一樣

重複突出屋簷與外廊的做法，彷彿模仿五重塔的「裳階」[40]。

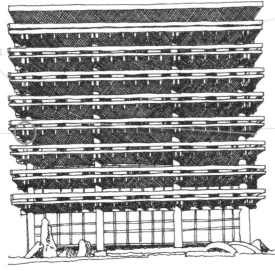

39 是日本木造建築的一種構造及安裝部件，沿著屋頂斜面垂下，因而稱為「垂木」，詳請見第32篇。

40 在較大的屋簷下，搭配一層較小面積的屋簷建築，稱為「裳階」。

23 狹小住宅因巧思而生活心境寬闊

建築師東孝光不離開都心的理由

在地價高昂的都會地區，想擁有一棟大面積住家是很困難的。但是在狹小面積所興建的小家（也稱狹小住宅），同樣蘊含著許多美好的事情。其先驅就像左頁般的建築家東孝光的自宅「塔之家」。

該建築座落於東京都心內的青山 KILA 通，因道路擴張而建成約6坪（20‧5平方公尺）的三角形畸零地。以都市計畫的觀點來看，照理應該不會興起住在這裡的想法才是。

塔之家在此興建地下一樓、地上五樓的住宅，現在已經被高樓圍住，但竣工當時確實如塔一般高聳著。

從平面圖來看，幾乎都是樓梯。樓梯平台給人感覺像起居室，但進到內部以後，印象完全改觀。

未施作樓梯的踢面板（踏板與踏板之間的垂直部分），也把挑高部分和樓梯融為一體，使空間看起來具有開放性。其結果，中間和下方樓層成為一體，並和上方樓層呼應連結，因此各空間並非是獨立的，給人全體綜合起來像是一整個空間的印象。

而且除了玄關，都沒有設置門扇，包括廁所、浴室都沒有門。乍看是一層一室的住宅，不過，更可以說是縱向串連的一室住宅吧！聲音及視線等隱私也由高低的絕妙空間構成來進行緩和。

東孝光的作品尚有電影院、美術館等文化設施，他想要住在都市，可以在百貨公司或老店逛街買東西，朋友也較多。近年來，曾經在鄉下隱居的高齡者漸漸回歸到都市的案例越來越多，東孝光可以說是這麼做的先行者了吧！

在都心的狹小土地也能心境悠閒生活的建築

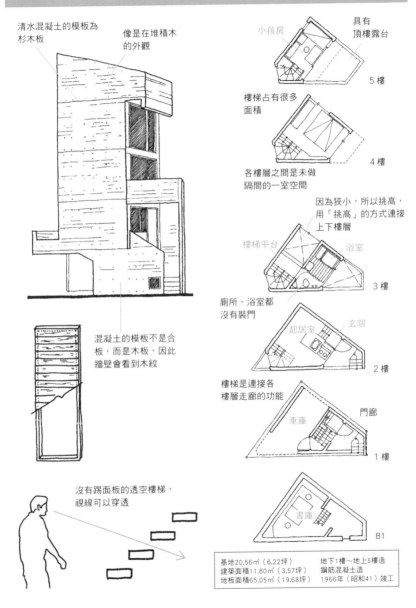

清水混凝土的模板為杉木板

像是在堆積木的外觀

混凝土的模板不是合板，而是木板，因此牆壁會看到木紋

沒有踢面板的透空樓梯，視線可以穿透

小孩房

具有頂樓露台

5 樓

樓梯占有很多面積

4 樓

各樓層之間是未做隔間的一室空間

因為狹小，所以挑高，用「挑高」的方式連接上下樓層

樓梯平台

浴室

3 樓

廁所、浴室都沒有裝門

起居室

玄關

2 樓

樓梯是連接各樓層走廊的功能

車庫

門廊

1 樓

書庫

B1

基地20.56㎡（6.22坪）
建築面積11.80㎡（3.57坪）
地板面積65.05㎡（19.68坪）

地下1樓～地上5樓造
鋼筋混凝土造
1966年（昭和41）竣工

24 清水混凝土是照映自然的一面明鏡

設計住吉長屋，於中庭引入自然風光的建築師安藤忠雄

說到建築師安藤忠雄，大多數人都會和清水混凝土（也稱清水模）建築聯想在一起吧！

事實上，他的初期代表作「住吉的長屋」，移除了三間長屋的中間部分，形成中庭沒有屋頂覆蓋的清水模住宅建築。

如果要到另外一個房間，必須要通過露天中庭，雨勢如果很猛烈，就必得撐傘，而這樣特別的建築給我們什麼樣的啟示呢？

這棟建築蓋在橫寬約3‧64公尺、14坪的超級狹小基地上，四方用混凝土壁圍住。住在裡面的人的視線與意識當然往內延伸，向著中庭照射下來的陽光、風吹、降雨的方向吸引。

所以說，住吉長屋大膽地截斷與外部之間的連結，來製造和自然融為一體的空間。

一般來說，家被認為是「生活的器皿」，而或許

可以說住吉長屋是「採入自然的器皿」。「所謂的民家，是和自然成為一體所孕育出來的」，住吉長屋是一座彙集了安藤忠雄這樣的理念及長屋特有的溫暖人際交流而集大成的建築。

另外，此建築不是用表情豐富的素材，而是用無機質的清水混凝土，可以感受到大自然氣息及日日的變化，這也是安藤忠雄作品的特徵。

此一思想也活用在後來的代表作光之教會與水之教會。住吉的長屋當然不自由且不方便，但是，安藤忠雄將這個不便以及不自由，轉化成為新的價值，將這個價值觀呈現在生活中，可以營造出嚴峻但豐富的自然環境，以及富有變化的生活型態。

和大自然合為一體的「住吉的長屋」

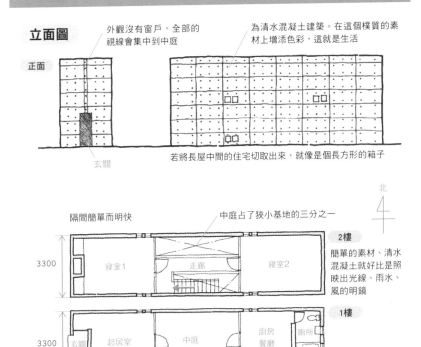

立面圖

正面

外觀沒有窗戶，全部的視線會集中到中庭

為清水混凝土建築。在這個樸質的素材上增添色彩，這就是生活

玄關

若將長屋中間的住宅切取出來，就像是個長方形的箱子

北

隔間簡單而明快

中庭占了狹小基地的三分之一

2樓

3300

寢室1　走廊　寢室2

簡單的素材、清水混凝土就好比是照映出光線、雨水、風的明鏡

1樓

3300

玄關　起居室　中庭　廚房餐廳　廁所　浴室

儲藏室　往上

截斷和外界的連結，使住人向屋內及中庭集中意識

剖面圖

雨水、風、光線，大自然的全部要素經由中庭導引

中庭沒有屋頂，如果下雨的話，就必須得撐傘通過。想在屋內來去，都得經過中庭。

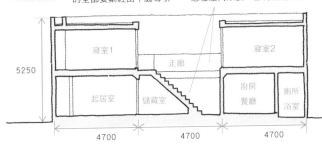

5250

寢室1　走廊　寢室2

起居室　儲藏室　廚房餐廳　廁所浴室

4700　4700　4700

25 真的有用紙做成的房子嗎？

從強而重至弱而輕的建築 坂茂的挑戰

童話《三隻小豬》的結局是重而堅固的紅磚造家屋最後戰勝大野狼的故事，但有建築師設計出完全相反的建築形式。

坂茂使用的居然是「紙」，他認為：「材料本身的強度以及使用該材料的建築的強度之間完全毫無關連」，基於這樣的思想，他一直持續著以柔弱的紙張來製造剛強構造的創作活動。

其建築素材為稱做「紙管」的筒狀紙，大小如同將捲筒衛生紙的芯放大的大小，通常運用於水泥圓柱等的模板。因為是紙，所以長度、厚度等都是自由的，但是問題在於法規。

在日本認可為建築用素材的只有木材、鋼骨及混凝土。使用其他素材建造的時候，必須要證明其安全性，並且接受資格評定。因此，坂茂以自己蓋的紙別莊取得認定資格。

紙建築有趣的地方在於極高的自由度。紙管除了做成一支一支的柱梁使用以外，可以排成一面做為牆壁或天花板，或是像竹子一般做成巨大的穹頂。也可以建造非常粗的紙管，將內部做成廁所使用，另外一個魅力點在於，不需要特別的技術以及道具。

為此，坂茂將連接紙管與紙管之間的材料或與基礎之間的連結簡單化，讓一般人也可以 DIY 自行組裝。

阪神大地震以後，許多的災害復興措施以及暫時住宅使用了紙建築，這些大部分都是由志工所建造的。

從強而重至弱而輕的發展，坂茂的嘗試可以說是新時代建築的象徵。

增強紙張強度的許多巧思

● 各式各樣的紙管使用方式

做為柱梁構造

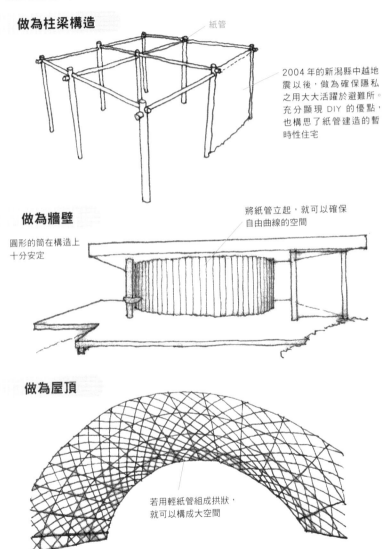

紙管

2004 年的新潟縣中越地震以後，做為確保隱私之用大大活躍於避難所。充分顯現 DIY 的優點，也構思了紙管建造的暫時性住宅

做為牆壁

將紙管立起，就可以確保自由曲線的空間

圓形的筒在構造上十分安定

做為屋頂

若用輕紙管組成拱狀，就可以構成大空間

41　原文有註解「繼手」，相當於漢式建築的「榫接」。

26 代謝運動的發想源自日本

對於不因應時代及需求來變化的建築的提問

家庭人數會依據生命歷程而有所增減，結婚之後是夫婦兩個人，之後會有小孩出生，如果和雙親同居，而親戚來訪聚會次數增加的話，就會考慮增建。但是，小孩獨立以後，就不需要這麼大的空間，又會考慮縮築。這樣的變化同樣適用在公司組織或都市整體。

所謂的「代謝運動」即可以應對這種增減，創造具有可變性的建築或都市的想法，提案此一新思想並成為推動中心的正是日本。

一九六〇年在東京舉辦的世界設計會議，由都市計畫家淺田孝為首，菊竹清訓、黑川紀章、大高正人、槙文彥等這些建築家及設計師為團體成員，共同發表這個構想。具體來說，先安置建築物的核心軸，固定自來水、電氣、瓦斯等生活配備的配管及供移動的樓梯和電梯，在此以外的起居室及事務空間部分，

則依據使用人數及使用方式來適當做增減。

代表作品有：黑川紀章所設計的中銀膠囊塔、丹下健三設計的靜岡新聞／靜岡放送東京支社大樓，以及山梨文化會館等。

代表代謝運動重心的中銀膠囊塔，當初以膠囊為單位，可以向海向山出發，但後來並未獲得實踐，而停留在有限度的進步思想。

另一方面，山梨文化會館則進行增建及用途上的變更（將新聞印刷部變更為影像工作室），延續了如同構想般的可變空間概念。

現今也仍存在的代謝運動思想

中銀膠囊塔 / 黑川紀章

代謝運動的象徵

建築師黑川紀章構想時，規劃可將膠囊取出在野外使用後，還能將它放回去，其想法化成設計的建築物

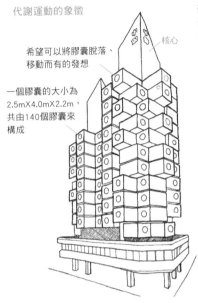

希望可以將膠囊脫落、移動而有的發想

一個膠囊的大小為2.5mX4.0mX2.2m，共由140個膠囊來構成

核心

膠囊的內部

收納

電視

窗

桌子

內裝具有系統性及機能性

山梨文化會館 / 丹下健三

以實際可變的空間形式存在著

核心為樓梯或廁所這些不動空間。其以外的為相應於時代及用途的可變空間

核心

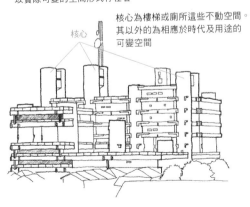

靜岡新聞・靜岡放送 東京支社大樓 / 丹下健三

用走廊連結大樓的中間核心塔。能根據使用需求而增減空間的構想。

核心

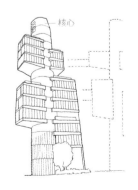

27 新國立競技場採用木造建築的原因

由混凝土到木材！看透時代的建築家隈研吾

20世紀的巨型建築物為混凝土造是一般常識，但時代逐漸在改變，其象徵之一為二○一九年末所完成的新國立競技場。以前，競技場的外觀常給人不甚風雅的印象，但是隈研吾所設計的新國立競技場採用木材屋簷，實現了具有溫度的感覺。再來，綠化的屋簷更使其和明治神宮外苑形成調和的綠林風景。

使用木材還有別的理由。其一是抑制地球暖化，樹木成長到一定程度，二氧化碳的吸收就會極速降低，在此階段採伐、有效活用且重新種植，這樣對環境來說是最好的。建築使用木材並以此做為永續的資源活用法，是世界性的趨勢。

將混凝土換成木材時，強度會是一個考驗，大剖面的集成材只能在特定工廠製作，不過在新國立競技場採用木材及鋼骨的混合構造，實現了使用標準尺寸木材（寬度10．5公分的流通材）的可能性。

此種木材在鄉鎮的製材工廠也能進行加工，這裡包含著建築師的想法，即欲以小技術建造大競技場的大目標。

不只如此，日本的國土有七成是森林，但市面上流通的木材卻約有七成依賴進口。像新國立競技場般巨大建築計畫當中的流通材，如果能由本地直接孕育配送，就有助於地區產業的活化，另外，因運送所產生的環境負荷也可以抑制在最小範圍之內。這座使用木材的競技場，蘊含了像前述這樣許許多多的希望。

第3章

社寺規矩 多而繁複

28

對照須彌山圖即可得知寺院配置

佛寺境內模擬了成佛之道（須彌山圖）

來到寺院境內，先穿過最前面的門（總門、大門），經過參道，而來到仁王門。再往前爬上廣場前的本殿樓梯，拜見本尊，大部分都是這樣的流程。

其實，這個順序是有原因的，源自描繪佛教世界觀的須彌山圖。

在這個圖中描繪的概念為：現世遙遠的彼方，有稱為須彌山的世界中心，在山腳下有兩隻龍防止魔鬼侵入。登上山道，帝釋天在此等待，人們在這裡接受前世的調查後，來到稱為忉利天的廣場。接著，會有佛尊從天界來迎接。

也許你已經理解我要說的，即：**寺院的總門或大門上，如果畫著兩隻龍，代表須彌山的入口。**「參道」唸做「sanndou」（さんどう），可以借代為「山道」。在山伏修行著名的羽黑山，把修驗後的歸路稱為「產道」（意味著藉由修行重生）是一樣的意思。

在仁王門的兩側有瞪眼的阿形與吽形的仁王像，二身一體的仁王是帝釋天的變身之姿。此門的再前進去為忉利天。在此登上本殿的階梯，可以遇見從天界來的本尊，也就是說，佛寺境內模仿了須彌山圖的樣子。

古代的許多寺院位於山上，所以參拜者會充分地感受到爬須彌山的臨場感。不過，位於平地的寺院，例如淺草寺，也同樣可以充分地感受須彌山的世界，這從寺號加上山號就可以理解。這是我們 Studio Work 進行田野調查後所得到的結論。

將寺院的配置與須彌山圖做個比較吧！

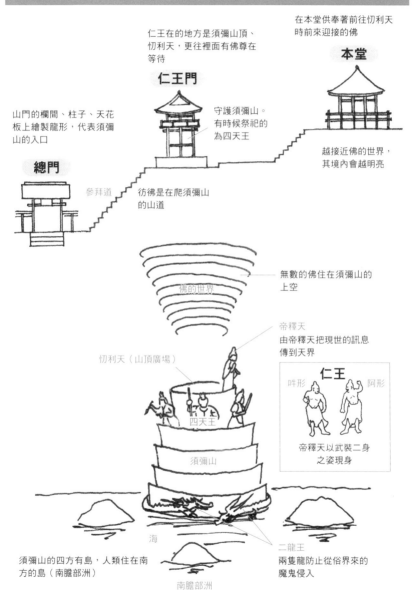

仁王在的地方是須彌山頂、忉利天，更往裡面有佛尊在等待

在本堂供奉著前往忉利天時前來迎接的佛

本堂

仁王門

守護須彌山。有時候祭祀的為四天王

山門的欄間、柱子、天花板上繪製龍形，代表須彌山的入口

越接近佛的世界，其境內會越明亮

總門

參拜道

彷彿是在爬須彌山的山道

佛的世界

無數的佛住在須彌山的上空

忉利天（山頂廣場）

帝釋天
由帝釋天把現世的訊息傳到天界

仁王

吽形　　阿形

帝釋天以武裝二身之姿現身

四天王

須彌山

須彌山的四方有島，人類住在南方的島（南贍部洲）

海

二龍王
兩隻龍防止從俗界來的魔鬼侵入

南贍部洲

29 敬禮仰望 能觀佛界

在佛堂正座拜佛是為了見佛的禮儀

進入寺院的佛堂後，大多數的情況是，在須彌壇的上方面南處供奉著佛像。壇的上面是佛尊的專有空間（內陣），我們能進入的是到地板的最低處，稱為「外陣」。

相對於外陣用缺乏意趣的木板鋪成，內陣的天花板則以彩色繽紛的蓮花及金雲描繪佛尊世界，表現了淨土。

你有發現了嗎？佛堂中也反映了須彌山圖，在圖中，海上聳立的須彌山南邊，飄搖著人們居住的南膽部洲。如果把佛堂正面的須彌壇比喻為須彌山，禮佛時正座的座墊就相當於南膽部洲。

佛尊從天花板的淨土降臨在佛壇上，人類恭迎，而佛堂正是其媒介。

禮佛的順序如此地體現了往極樂淨土的路徑，因此我們建議在佛堂必以正座進行禮拜。從坐的位置、角度、視線的移動，每一個變化都可以感受到往佛所在的極樂世界路徑。

像那些僧侶一般，你也試試正座在座墊上向佛行禮吧！進行座禮時，視線會往下延伸，外陣的地板將映入眼簾，少了雅趣的木地板，表現的是現世世界。

從那一點上緩緩地把頭抬起，會看到須彌壇（須彌山），再把視線拉高就可以到達忉利天，和迎接人們的佛尊相遇。也就是說，忉利天意味著我們人類可以藉由修行的力量通往世界的邊界。而要抵達映在視線先端的內陣天花板，也就是淨土之地，那麼佛尊的引導將不可欠缺。

將須彌山圖拿在手上觀看佛堂內部吧！

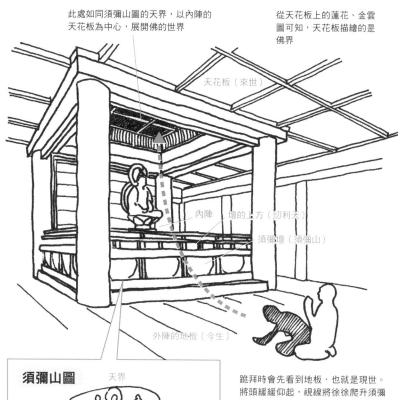

此處如同須彌山圖的天界，以內陣的天花板為中心，展開佛的世界

從天花板上的蓮花、金雲圖可知，天花板描繪的是佛界

天花板（來世）

內陣　　壇的上方（忉利天）

須彌壇（須彌山）

外陣的地板（今生）

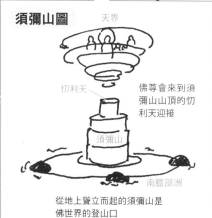

須彌山圖

天界

忉利天

須彌山

南贍部洲

佛尊會來到須彌山頂的忉利天迎接

從地上聳立而起的須彌山是佛世界的登山口

跪拜時會先看到地板，也就是現世。將頭緩緩仰起，視線將徐徐爬升須彌壇（須彌山）。其壇上（須彌山頂的忉利天）將有佛尊來迎接。而再把視線往上提昇，將引導至五彩繽紛天花板上的他界。

30 伽藍配置 可用佛塔位置來區分

由佛塔設置的位置可以理解年代

五重塔之類的佛塔、金堂、講堂、門等構成寺院的布局稱為「伽藍」。

佛塔是納釋迦摩尼佛的遺骨（佛舍利）的設施。在金堂安置著如來及菩薩等的佛像（本尊），講堂則是說教或講義、集會的地方。圍住這些設施的地方是回廊，中門附加於其中。回廊內為神聖空間，因此一般人無法進入。佛教傳入後的一段時間內，中門不是參拜者的入口，是行使法事等儀禮的場所。

伽藍的配置隨著時代有所變化，往昔的信仰中心是在奉納佛舍利的佛塔，經年累月後，人們的重點移往佛像，這個變化也給予伽藍配置很大的影響。

日本最古老的正式伽藍位於飛鳥寺，稱為「飛鳥寺伽藍」，把佛塔從三方圍起的配置，很明顯地可以看出對於佛塔非常重視。時代遞嬗，變成四天王式

伽藍以後，佛塔、金堂、講堂排成一列，呈正面仍為佛塔。

然而，在法隆寺式伽藍，佛塔與金堂橫列，呈對等關係；而到了藥師寺式伽藍，則終於成為以金堂為中心的形式。

而在興福寺式伽藍當中，佛塔往回廊的外側配置，這和人們可以進入回廊內的時期重疊。而東大寺式伽藍的佛塔則更遙遠，成為如同寺院標誌般的存在。

理解伽藍配置，也可以了解到飛鳥及奈良時代人們的心態變化。

伽藍的配置隨著時代演變。往昔的信仰中心是在奉納佛舍利的佛塔，重點是佛塔的位置演變。

從伽藍中可讀出佛塔隨著時代而越來越遠離中心

● 從佛塔和金堂的關係來理解伽藍吧！

飛鳥寺式

用金堂圍住塔的三方，
十分重視塔的存在

四天王寺式

塔和金堂排成一直線，
塔在前面或置於優位

法隆寺式

塔和金堂並排，
同等配置

藥師寺式

金堂在中心，
塔像是側侍在
旁的感覺

興福寺式

塔從回廊內移
至外面，可以
看出重視金堂
的傾向。參拜
者可以進到回
廊裡面

東大寺式

塔成為表示寺廟境內的象徵
性存在。東大寺供奉大佛，
強調及重視金堂

31

寺院主要有和樣、禪宗樣、大佛樣三樣式

在時代內共存的日本寺院樣式

西洋的宗教建築由仿羅馬樣式（10到12世紀）開始、歷經哥德式（12到15世紀）以及15世紀以後的文藝復興樣式等，隨著時代而有所改變。

相對於此，日本的寺院樣式並沒有反映出每個時代的風格。**主要樣式共有三種：從古代繼承而來的和樣、在中世形成的禪宗樣及大佛樣，這三種樣式兼蓄並存。**

歷經時間遞嬗，各樣式之間並不衝突，以混合的折衷樣式存在孕育著。

「和樣」風格以在奈良時代經由從唐朝傳入的樣式為主，之後由於遣唐使的中斷，風格逐漸地日本化，因此稱為「和樣」。

在施以紅漆為主的中國木雕彩繪到了日本以後，木材直接表現素色木紋，稱為「素木」；為了避免濕氣而採取將原本的土間變成架高地板。另外，在兩根橫梁中間跨上「蟇股」[42]及短柱狀的「間斗束」[43]來分散

上部重量，這是和樣特有的構法特徵，代表案例有京都的平等院鳳凰堂。

「禪宗樣」是在鎌倉時代由宋朝傳入日本的建築樣式，從「日常生活皆為修行」的思想為基礎，直接汲取了宋朝的佛教建築樣式。

禪宗樣比起和樣，垂直性更強，在細部加入柔美化曲面，巧妙運用細部材料的斗栱為其特徵，代表案例為位於鎌倉的圓覺寺舍利殿。

「大佛樣」是在東大寺再建時，由當時還是無名案例所創造出來的樣式。這是一種叫做「插肘木」（在柱子中鑽洞並將肘木插入）的大膽工法，雄大豪壯的男性化表現手法為特徵，奈良的東大寺南大門或兵庫的淨土寺淨土堂為代表例子。

之後，從鎌倉時代末期到室町時代之間，以和樣為基礎，形成取用了大佛樣及禪宗樣的細部樣式的折衷樣，大阪的觀心寺本堂為其代表例。

來理解三種樣式之間的差別吧！

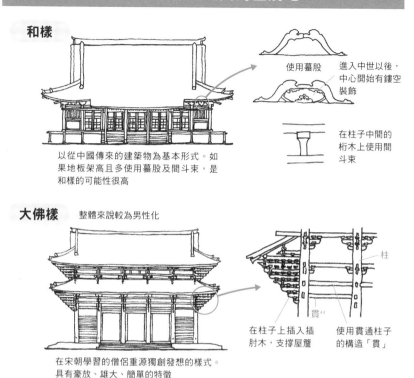

和樣

使用蟇股　進入中世以後，中心開始有鏤空裝飾

在柱子中間的桁木上使用間斗束

以從中國傳來的建築物為基本形式。如果地板架高且多使用蟇股及間斗束，是和樣的可能性很高

大佛樣　整體來說較為男性化

柱

貫[44]

在柱子上插入插肘木，支撐屋簷　使用貫通柱子的構造「貫」

在宋朝學習的僧侶重源獨創發想的樣式。具有豪放、雄大、簡單的特徵

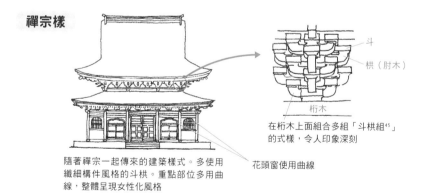

禪宗樣

斗

栱（肘木）

桁木

在桁木上面組合多組「斗栱組[45]」的式樣，令人印象深刻

花頭窗使用曲線

隨著禪宗一起傳來的建築樣式。多使用纖細構件風格的斗栱。重點部位多用曲線，整體呈現女性化風格

42 在日本建築中，形狀類似青蛙腿往橫張開彎曲，在門或梁的上方做為支撐，具有裝飾性的構件。

43 「間斗束」為斗栱與斗栱之間的短柱。

44 「貫」由中國傳來，是為貫穿柱子與柱子之間的橫向構件，有加強構造的作用。

45 日文為「組物」，即中國建築的「斗栱」。

32 ○□組合 表示大千

多寶塔、陵寢、土俵、銅錢以○□來表示天與地

仔細看相撲的土俵，在土俵的外側必定會有方形的外框，這似乎和勝負之間的判定無關，但是，為什麼會另用這種方式圍住呢？

其實這是基於古代中國「天圓地方」思想而來的，天是圓的，而地是方的，並以○□來表示宇宙，而土俵表示的是微小的宇宙。

在建築上，也可以見到天圓地方的思想。舉佛塔中最具代表性的多寶塔為例，佛尊所在的內陣為圓形（天），人們所參拜的外陣呈方形（地），從平面來看，就跟土俵一樣的形狀。

從外觀最引人注目的是白色灰泥塗的兩處「龜腹」[46]，分別位於一樓屋簷上面的饅頭狀半球體與地板下方的四方形基座。倡導天圓地方思想的名僧空海，建造了許多平面、立面同以○和□構成的多寶塔。

而昭和天皇的陵寢也是在三重的方壇上頭，放

上二重圓丘的上圓下方墳，成為天圓地方的立體表現。明治天皇、大正天皇、更古的天智天皇都是上圓下方墳。

二〇一九年登錄為世界遺產的仁德天皇陵（大山古墳）的前方後圓墳也可能含有天圓地方思想。此外，在建築中，會有正方形的柱礎上放上圓柱的「圓柱方礎」，在禪宗建築上更是有在正方形的柱礎上再加上半球體柱珠的柱礎[47]也是同樣的意思。

在建築之外，「和同開珎」[註7]、「寬永通寶」[48]等銅錢，也是由○和□構成。為什麼會這麼做呢？據說是因為有人認為將宇宙全體的相同形狀（天圓地方）畫在地上時，可以接收到從天而降的正氣，得以和宇宙呈一體化。

還有這麼多種的〇和口

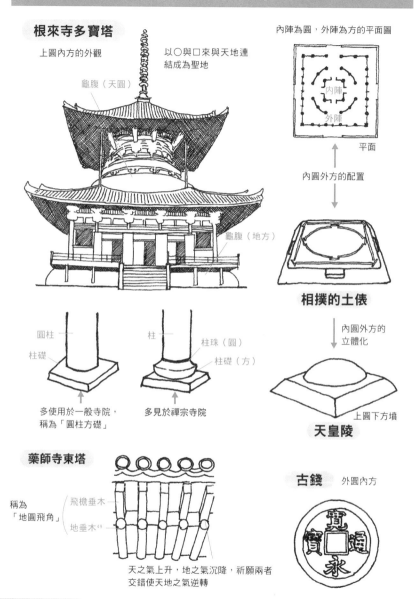

根來寺多寶塔

上圓內方的外觀

以〇與口來與天地連結成為聖地

龜腹（天圓）

龜腹（地方）

內陣為圓，外陣為方的平面圖

內陣

外陣

平面

內圓外方的配置

相撲的土俵

內圓外方的立體化

圓柱

柱礎

柱

柱珠（圓）

柱礎（方）

多使用於一般寺院，稱為「圓柱方礎」

多見於禪宗寺院

上圓下方墳

天皇陵

藥師寺東塔

稱為「地圓飛角」

飛檐垂木

地垂木49

天之氣上升，地之氣沉降，祈願兩者交錯使天地之氣逆轉

古錢　外圓內方

46　龜腹：在基礎周邊部分或在多寶塔的一、二層中間，以白色灰泥起造，外觀突起。

47　柱礎、柱珠：指位在柱子下方，將建築物全體力量傳導到地上的石材。尤其日本古代建築在柱子下面沒有墊礎石，柱子直接插入地面，容易腐朽，因此也有延長使用年限的作用。

48　和同開珎：日本最早的官方通行貨幣，初造於708年。

49　「垂木」在漢式建築中的構造名稱為「椽木」，為支撐屋頂面的構造材。在日本寺院建築常分為地垂木（第一段）及飛檐垂木（第二段）的構法。

33 日本也有黃金比例

日本的黃金「大和比」是 1：√2

世界上最古老的木造五重塔為法隆寺的五重塔，其優美式樣的祕密在於屋簷緩緩收起的樣子。

將最上面一層的屋頂面寬視為 1，到了一樓會變成 1．41 倍的面寬。

1．41 接近於 √2（1．414……），而這個 1：√2 的比例處處使用在法隆寺當中。例如圍繞塔與金堂的回廊的長寬比，從正面視之，金堂的上、下方樓層之間的建築面寬比例都變成 1：√2。頻繁使用的原因，應該也是來自於這是一個黃金比例的關係吧！

西洋的黃金比例是 1：1．61，而在日本為 1：1．41（1：√2）也不為過了，也有專家學者把這個比例稱為「大和比」。

「大和比」也大量地運用在身邊，例如：日本國旗「日之丸」的長寬比，報紙、雜誌、文庫本的比例，

均是以此為基本比例。美濃紙（半紙，日本紙的一種）也是 1：√2，因此使用這種紙的紙拉門的邊框長寬比應該也是同樣的比例。

「大和比」對我們日本人而言，可說是一個司空見慣的安定平衡吧！

木匠所拿的角尺（∟字型的尺規），正面以 1 公釐刻著，後面刻著以 √2 為單位的尺寸。意味著用正面對上 2 公分，再以背面對上 2 的時候，就會變成兩個 √2 為單位的尺寸。

木匠利用這個尺寸，不用去計算 1．41 這個麻煩的數值，而自然地構成日本的黃金比例。

「大和比」不只存在於建築

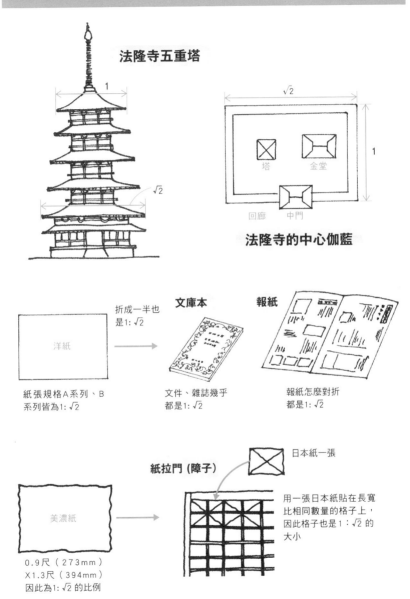

法隆寺五重塔

塔　金堂

回廊　中門

法隆寺的中心伽藍

折成一半也是1:√2

文庫本

報紙

洋紙

紙張規格A系列、B系列皆為1:√2

文件、雜誌幾乎都是1:√2

報紙怎麼對折都是1:√2

紙拉門 (障子)

日本紙一張

美濃紙

0.9尺（273mm）X1.3尺（394mm）因此為1:√2的比例

用一張日本紙貼在長寬比相同數量的格子上，因此格子也是1：√2的大小

34 參拜不限於從正面開始

日本自古以來也有「回轉」式祭拜法

拜佛的時候，你是否認為一定要從佛堂的正面禮拜呢？

其實，參拜不一定要從正面進行，信仰密教的不丹或西藏是在佛塔周圍順時針祭拜；伊斯蘭教的「麥加朝觀」也可以看到人們以迴旋方式繞行的樣子。日本在古代也是如此。**在伊勢神宮正殿的中央地板之下，樹立心柱**，據說是以神話故事中垂仁天皇的女兒倭姬命插上聖杖並環繞周圍為其開始。

在上賀茂神社的御阿禮祭，也有以稱為「角」的杉材神籬（為了迎神用的依代）為中心，進行神官環視的儀式，為我們傳達了沒有社殿的時代進行的古代禮拜樣態。

建築物又是如何呢？例如法隆寺的五重塔的四面有門扇，佛像也向著四方，金堂四面皆有門扇，圍著這些通道的地方就是回廊。雖然不能直接斷

定，但是可以想像一邊回轉、一邊禮拜的往昔人們姿態。

環繞在阿彌陀或大日如來佛周圍的「行道」禮佛方式，現今仍然在日本各地舉辦。另外尚有東大寺二月堂的舉火回轉儀式（御水取）、巡迴堂內有二重螺旋斜坡的榮螺堂、以及在參拜百次佛堂周圍的京都釘拔地藏等。

在「回轉、巡迴」這樣的行為當中，有圓的內側為聖、外側為俗的想法。回轉幾次，聖域的力量增強，而似能把神、佛呼叫引入。平安時代以後，回轉的禮拜方式減少。**原本接近於正方形的佛堂呈扁平化，再加上「附屬拜堂」（庇）的設置，從正面進行參拜的情形就大幅地增加了。**

回轉祭拜的方式有這幾種

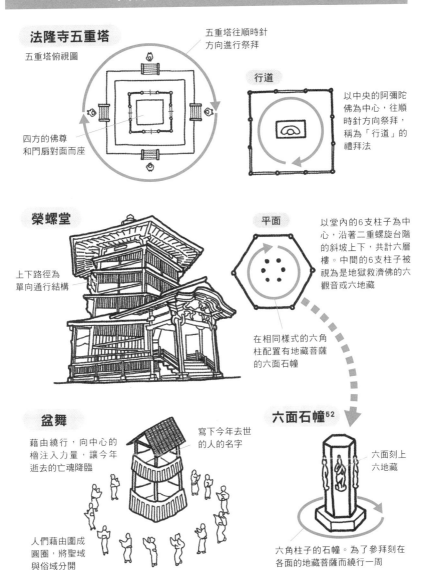

法隆寺五重塔

五重塔俯視圖

五重塔往順時針
方向進行祭拜

四方的佛尊
和門扇對面而座

行道

以中央的阿彌陀
佛為中心，往順
時針方向祭拜，
稱為「行道」的
禮拜法

榮螺堂

上下路徑為
單向通行結構

平面

以堂內的6支柱子為中
心，沿著二重螺旋台階
的斜坡上下，共計六層
樓。中間的6支柱子被
視為是地獄救濟佛的六
觀音或六地藏

在相同樣式的六角
柱配置有地藏菩薩
的六面石幢

盆舞

藉由繞行，向中心的
檜注入力量，讓今年
逝去的亡魂降臨

寫下今年去世
的人的名字

人們藉由圍成
圓圈，將聖域
與俗域分開

六面石幢[52]

六面刻上
六地藏

六角柱子的石幢。為了參拜刻在
各面的地藏菩薩而繞行一周

50　心柱：神社主殿中心或寺院塔樓中心的柱子。

51　依代：神靈附身的憑據。

52　六面石幢：刻有佛教經文、圖像或題記的石柱，通常為六面體或八面體。

35 神社形式由屋簷位置與數目決定

由屋簷（庇）位置區分為平入與妻入兩種樣式

自古以來，日本的神明稱為「八百萬之神」，山嶺、石頭、樹木、瀑布等……神明存在於大自然當中的任何地方，以此為御神體。

開始建造神殿是佛教傳入以後，傳說是為了對抗佛殿，而起造神社。

最古老的社殿形式是伊勢神宮（大和朝廷祭祀的天津神）以及出雲大社（由地方豪族所祭祀的國津神）。兩種社殿的屋頂形式是切妻造，但是參拜的方向有所不同。從妻側（山牆面）參拜的是出雲大社，這種形式稱為「大社造」；相對來說，伊勢神宮從平側參拜，稱為「神明造」。日本全國各地的神社社殿以這兩種形式為基礎，再加上屋簷（庇）而有各種變化。

例如說，在大社造的妻側參拜部分加上一塊突出屋簷，就會成為「春日造」（春日大社），在神明

造的平側參拜部分再延伸出屋簷，就會成為「流造」（下鴨神社、上賀茂神社）；在平側的兩側各延伸出屋簷者稱為「兩流造」（嚴島神社）；而在平側加上一塊、妻側兩側各加上一塊屋簷，共三塊者稱為「日吉造」（日吉大社）。

為什麼要加上屋簷呢？這是因為社殿內部屬於神明的專屬空間。在建築物的外側加上屋簷，從那裡參拜神明，可以說是為了在內部和外部明確區分出神明和人之間的關係。例如像日吉大社屋簷數目很多的社殿，參拜者彷彿有進入到本殿當中的感覺呢！

但是，在屋簷下仍為外部空間，而不是本屋（母屋）屋頂下的內部。在神社，把本屋（母屋）稱為內陣，附屬屋簷（庇）之下的空間稱為外陣，以做明確區隔。

從祭拜的方向及屋簷（庇）的數目來理解神社的構造

平入系

切妻+庇0塊（神明造）

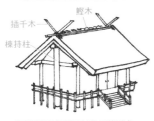

祭祀天照神的神殿較常見的形式。
從平側進行參拜（三重縣 / 伊勢神宮）

切妻+庇1塊（流造）

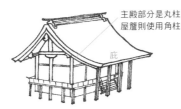

在平側的屋頂側往外延伸屋簷，
做為拜殿[55]（京都 / 上賀茂神社）

切妻+庇2塊（兩流造）

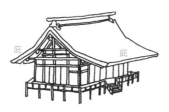

向兩側延伸屋簷，一側做為拜殿
（廣島縣 / 嚴島神社）

妻入系

切妻+庇0塊（大社造）

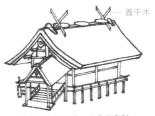

多見於出雲地區。從妻側拜神
（島根縣 / 出雲大社）

切妻+庇1塊（春日造）

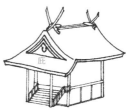

在妻側加上屋簷，拜殿與屋頂為一體化的形式。
（奈良縣/春日大社）

切妻+庇3塊（日吉造）

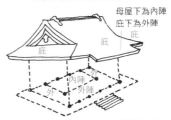

向三方延伸屋簷，主要從平側開始參拜
（滋賀縣 / 日吉大社）

53 「庇」為主要空間外圍的次要附屬空間，由和主要空間的切妻屋頂所延伸或比較低的單片屋頂下所圍起的空間。

54 「母屋」、「本屋」都是主要建築的意思。在神社或佛寺，用以指稱「本殿」。

55 日文為「向拜」，指庇所延伸的地方，一般人進行祭拜的空間。

36 神社方位別具意義

神明不只是面向南方

你知道安座在神社中的神明主要是面向何方嗎？最多的是向南，但不僅是如此而已，**事實上，會因為不同的神明，而有不同的喜歡方位。**

讓我們先來確認，神社當中，哪裡是祭祀主神的地方吧！神社境內有許多不同的建築設施，基本構成有鳥居、拜殿、正殿。

神明並非是安座在入口的「鳥居」，也非拍手參拜的「拜殿」，而是在其後面較小的神社建築，那才是主神鎮座的本殿。有人認為神明常時進駐，但是也有人認為只有在祭神的時候才會降臨。接著，我們來看本殿所面向的方位。

南向的本殿是最盛行的形式，此時，人們是向北參拜。掛在天空不會移動的北極星，可以比擬為天上的神明之座。

向東的本殿經常祭祀太陽神。有此一說，第一道晨光穿過參拜道，照耀本殿鏡子的時候，太陽神以化身現身的說法，表現這種思想的大部分為古神社。

向西的神社有住吉大社和其分社。住吉大社的祭神是出現在「三韓遠征」神話中的神功皇后及海之三神，因此，面向西方的朝鮮半島。

向北的本殿是祭祀「妙見菩薩」的神社特徵。將北方的守護神「妙見」配置成仰望北極星的方位。如果在神社境內或周邊看到有關於「七」的傳說，或是在神祠以杓柄形來分布的話，就是祭拜妙見的神社。

如此，留意本殿的方向及與祭祀主神之間的關係，也是十分有趣的一件事。

以東西南北方位來看看社殿的方向吧！

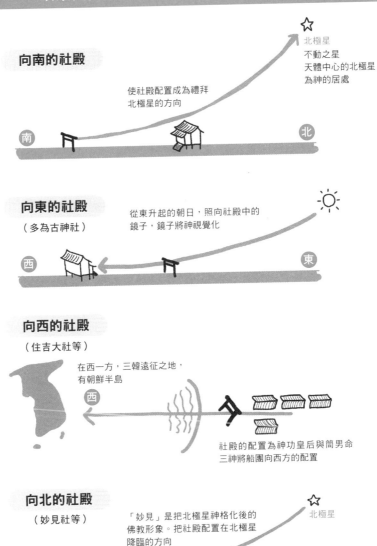

向南的社殿

使社殿配置成為禮拜
北極星的方向

☆
北極星
不動之星
天體中心的北極星
為神的居處

南　　　　　　　　　　　　　　　　北

向東的社殿

（多為古神社）

從東升起的朝日，照向社殿中的
鏡子，鏡子將神視覺化

西　　　　　　　　　　　　　　　　東

向西的社殿

（住吉大社等）

在西一方，三韓遠征之地，
有朝鮮半島

西

社殿的配置為神功皇后與筒男命
三神將船團向西方的配置

向北的社殿

（妙見社等）

「妙見」是把北極星神格化後的
佛教形象。把社殿配置在北極星
降臨的方向

☆
北極星

南　　　　　　　　　　　　　　　　北

37 注連繩與鳥居 意味深長

神社與寺院之間的差異有好幾種，其一為「注連繩」及「鳥居」。注連繩表現的是蛇的交尾，重複脫皮而成長的蛇象徵再生及永生，近似神明的存在，讓人們崇拜著。

注連繩及垂串所垂下來的白色紙垂（或者為布）稱為「御幣」，象徵鷺鷥之類的白色鳥類。

在天空自由自在飛翔的鷺鷥鳥，是傳達神的訊息的使者，也表示神域的範圍。蛇與鳥具有對抗邪鬼並守護境內的任務功能。蛇威嚇邪鬼，鳥以鳴叫和拍翅的羽音傳達危險。

「鳥居」如同其名字一般，象徵著表示神域內外的鳥類棲木。意思是說，注連繩與鳥居是分隔聖域及俗域的結界，也是聖域的入口。

越往本殿，鳥居越來越小。其說有好幾個，有一說為越接近本殿的鳥居越小，原因在於此表示更為

緊密且有限度的聖域範圍。

鳥居的形狀也有所不同，古來共有兩種系統，一種是呈直線、以簡單的柱子和橫木構成的「神明系」；另外一種是將柱子往內傾斜，在橫木加上「反」向翹起、外觀較曲線化的「明神系」。

以此兩種形式為基本，擴充出各式各樣的面貌。

例如神明系有：黑木鳥居、鹿島鳥居、伊勢鳥居、陵墓鳥居等；明神系有：住吉鳥居、春日鳥居、稻荷鳥居、三輪鳥居等形式的鳥居。也許有人會認為造型較簡單的神明系鳥居比較古老，而事實上這只是鳥居系統上的差異，而神明鳥居也不一定就意味著是祭拜天照大神。

鳥居具有兩種形式

第4章

城及庭院所孕育的日本美意識

38 四疊半構成的宇宙

榻榻米四疊半成為正式茶室的淵源

飲茶這樣的行為，是把茶葉的精華與湧泉的良好水質飲入體內，蘊含著「飲入大自然」的意涵。

茶室是為了進行這些儀禮的空間，人們在山村裡搭建出的是簡樸風貌的草庵也就不令人意外了。

用茅草或木板屋頂建造，往茶室的前庭鋪上飛石以及象徵湧泉的蹲踞（石製洗手盆），都是山村風貌的象徵。

茶庵的寬度為「方丈」，也就是一丈（10尺＝約3公尺）的四方，以鋪榻榻米換算的話約為四疊半大小。在茶聖千利休之前，其實茶室更為寬廣，裡頭還經常展示茶道具及名物。

面積縮小為四疊半以後，人與人之間的距離變得更加靠近，毋需放置多餘的裝飾品，成為一個可以向客人專心點茶、款待客人的空間大小。也就是千利休提倡的「侘茶」文化（閒寂情趣的飲茶文化）。

茶室的四疊半當中，對採光也用盡巧思。一般從兩扇大紙拉門射入的光線，會讓室內呈整個均一的亮度，但是，在山村中的茶庵是昏暗的。因此，茶室捨棄了兩扇拉門，入口做成60公分見方的木板門，稱為「躙口」，遮擋了光線，且會在土壁上開個小小的窗戶，讓光線像聚光燈一般地照入。

於是，在室內出現亮處及暗處的對比，可以照耀壁龕或聚焦在手的動作上，像是舞台演出般的表現。

在千利休活躍的時代，茶人以服務住在都城的民眾為中心，茶道成為提供人們能在都市裡享受山村空間及風雅的一種文化。

四疊半的茶室可以說是為此做成的「市中山居」吧！

在山村裡感受生命根源性的力量，才是茶的禮法

市中的山居

表現由樹林披覆的山村林相

茅葺的小屋模仿了農家的住宅

前庭（露地）的飛石表現了山徑風情

蹲踞表現了山中的湧泉意象，茶室、茶庭模仿了山村中的草庵風情

利休的四疊半

四疊半的大小以容納5名客人、亭主1人為原則。茶室的密集感以這樣的狹小空間最為適合

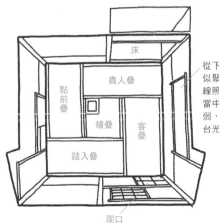

床

貴人疊

點前疊

爐疊

客疊

踏入疊

躙口

從下地窗[56]有類似聚光燈般的光線照入。在空間當中形成明暗強弱，擁有如同舞台光一般的效果

60公分見方的入口，必須要蹲著才能進到茶室裡面，其姿勢如胎兒，若將茶室比喻為母體，被視為有重新誕生意涵的裝置。

利休以前的紹鷗茶室

床

有兩片大的推拉門。光源從單一方向進入，將室內照射成均一的明亮空間

56　下地窗：將土牆的結構外露，窗框以直交的植物及藤蔓為裝飾。

39 巡迴漫遊的庭院是什麼樣子的庭院呢？

「回遊式庭園」的形式以及欣賞方式

「回遊式庭園」是從室町時代到江戶時代所建造的日本庭園形式。其多半為中央有座池子，周圍錯落著小庭園的組成。在園內散步，新的小庭園會不斷出現在視野內，最後才會發現其主軸樣貌。

著名的回遊式庭有模仿了東海道五十三次（熊本的水前寺成趣園）或和歌山的名勝浦八十八境（東京的六義園[57]）等全國的名勝。

在小庭園當中，分別配置了富士山、三保的松原、箱根的關所等名勝舊跡。透過這些一景一幕，可以觀出貫穿整體的主題，也就是把繪卷庭院化的意思，類似紙芝居的構成。這個原本和坐在座敷的榻榻米靜靜欣賞傳統庭院，有著很大的不同的雅趣。

漫步、繞行、擁有如小旅行般的樂趣，這就是回遊的「回」之由來。

鑑賞回遊式庭園的時候，必須得要有知識及涵養，並非是只對著在池邊橫互著的茂松感嘆：「真壯觀啊！」這樣無法算是理解領略回遊式庭園。將池比喻為海，詠起《萬葉集》中的「天保海連天，蘆原閴無邊。清見瞭望去，羈旅化玉綿。」[58]，或是想起也成為能舞臺故事背景的「羽衣」傳說。**體會及沉浸在這些教養典故，才是回遊的「遊」之奧義。**

雖然淨土式庭園[59]（京都的平等院等）也是步行觀賞的庭園，但是其以信仰為目的，因此不稱為「回遊式庭園」。江戶時代的庶民將七福神以及三十三所觀音巡禮當做觀光旅行的一部分。

回遊式庭園是由這樣的文化所孕育出來的庭園形式。

打造出自己主題的回遊式庭園

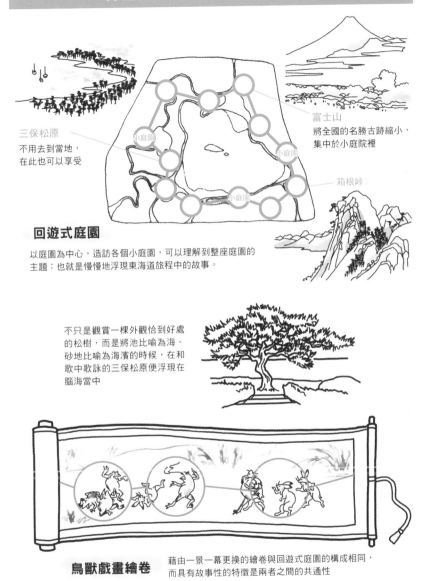

三保松原
不用去到當地，
在此也可以享受

富士山
將全國的名勝古蹟縮小，
集中於小庭院裡

箱根峠

回遊式庭園

以庭園為中心，造訪各個小庭園，可以理解到整座庭園的
主題：也就是慢慢地浮現東海道旅程中的故事。

不只是觀賞一棵外觀恰到好處
的松樹，而是將池比喻為海、
砂地比喻為海濱的時候，在和
歌中歌詠的三保松原便浮現在
腦海當中

鳥獸戲畫繪卷　　藉由一景一幕更換的繪卷與回遊式庭園的構成相同，
　　　　　　　　　　而具有故事性的特徵是兩者之間的共通性

57　紙芝居：最早是日本昭和時代的說書表演，將故事畫在幾張紙上，以一張為一幕，換幕時替換下一張，由說書人配合圖畫
　　故事演出，至今仍然受到兒童歡迎。

58　此詩由田口益人所作，原文：「廬原の清見の崎の三保の浦のゆたけき見つつ物思ひもなし」。

59　呈現淨土極樂世界的庭園。

40 借走簷廊取走主屋是為「借景」

主角不是庭院，而是外面的景色

所謂的「借景」，如同字面上的涵義，就是借外邊的景觀來構成庭園的造園法。本來，外部景觀應該是加強庭院景觀的陪襯角色，有時卻成為主角，而讓庭園淪為配角的情況發生。就是所謂的「喧賓奪主」，將簷廊借給躲雨的人，卻把主屋奪走。

例如若將富士山加到借景當中，庭院的主人翁就會變成富士山。而事實上，享受這個反轉的情形，才是觀賞借景庭園的基本功法。

京都地方的借景常常使用比叡山，就像關東的富士山那樣，人們喜愛其山腳下緩緩展開的原野樣貌之故吧！

代表例為位於京都的正傳寺與圓通寺的庭園，有趣的是，兩者皆以比叡山為借景，但是展現方式剛好相反。

正傳寺是拉遠山丘、隔開距離的借景方式。從

枯山水的白色砂地望去，視線越過杜鵑花，可以看到比叡山。比起灰色的石頭，圓滾滾的杜鵑花叢看起來比較大，而比叡山看起來小小的，彷彿在遠處的樣子。

另一方面，圓通寺庭院的做法是讓比叡山接近並放大展現。不豎立石塊而將其低矮匍匐放置，所添的灌木也盡量以低矮的方式修剪。

如此的設計，讓比叡山放大的效果可以更加發揮。低而橫放的石頭方向，也襯托出比叡山廣闊的緩坡原野的特徵，這就是對比之妙吧！

像這樣，如何表現主角的借景，是從配角作庭的方式來決定。不只有富士山或比叡山，下次不妨像這樣由配角的觀點欣賞，應該更能發現新的不同之處。

比較同以比叡山為主角的借景吧！

垂直線的樹幹以及矮叢的水平修剪，
視覺上更加強了比叡山山腳下的廣闊緩坡

樹與樹的中間，視線以S型彎曲來表現距離感。
雖然實際距離很遠，但是會使比叡山看起來高聳著

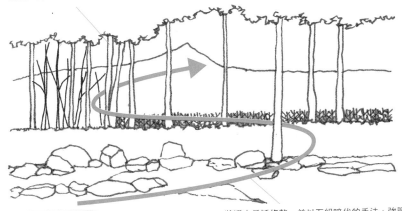

圓通寺東庭

將灌木低矮修整，並以石組暗伏的手法，強調
比叡山的高度及對比

遠景的重疊產生道具布景[60] 效果，
將比叡山顯現得更遠

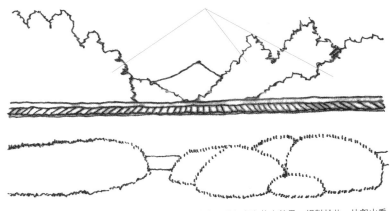

正傳寺東庭

杜鵑花圓滾滾的修剪方式，看起來有放大效果，相對於此，比叡山看
起來很小。比起灰色的石組來說，綠色為膨脹色，效果更加強

60　日文為「書割」，指將大背景做平面化的描繪，分割成好幾幅使用。源自歌舞伎用語。

41 喜歡縮小而觀的日本人

縮小觀出令人驚嘆的哲學

在米粒上寫字，或是在竹筷子的尖端雕刻佛像，日本從以前就執著於發展微小之物的文化。如今，全世界都為之風靡的盆栽也是其一。

盆栽並不是把小樹移植到小盆裡而已，這是一種經過一、兩百年長久的歲月，持續育種小棵的大木，想像其表現的世界並鑑賞內涵的文化。

盆栽可以說是把庭園縮小版的「坪庭」（住宅內的小庭園），再更進一步地縮小。

也和在緣側（外廊）旁表現池泉風景的枯山水，再將之縮小到極限的「盆石」有所類似。可以攜帶的盆栽與庭園不相同的是，可供個人獨賞，也可以進行買賣，商品價值也跟著水漲船高。

盆栽的價值不只是在於它的「小」。一盆精緻的盆栽除了視覺表現上的精巧以外，其背後有引發想像力的豐富底蘊。就像是想像池泉庭園的池是大海，在

上面漂浮的小島則如同極樂淨土般的構圖。

因此，將荒松的表皮削除而顯露木質部此種大膽手法的背後，就能看見其耐住懸崖風雪的自然風景。

如果種個十幾盆，可以想像出一座豐富而美好的森林。重而垂下的枝條，會讓人聯想到植物長成過程中求取從水面反射之光的風景，這就是盆栽所表現的內涵。

換句話想，神輿及神棚（神龕）都是神社的縮小版，而把寺院縮小的是佛壇。另外還有以「五七五」僅僅十七字就表達四季時間及空間的俳句，以及「一寸法師」這樣的民間故事等，現在仍有豐富的縮小文化圍繞在你我周圍。

讓庭園可攜化的盆栽及其奧妙

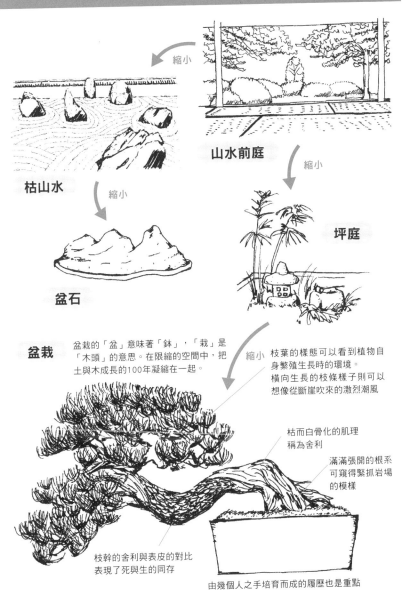

縮小

山水前庭

枯山水

縮小

盆石

坪庭

縮小

盆栽

盆栽的「盆」意味著「鉢」,「栽」是「木頭」的意思。在限縮的空間中,把土與木成長的100年凝縮在一起。

縮小

枝葉的樣態可以看到植物自身繁殖生長時的環境。
橫向生長的枝條樣子則可以想像從斷崖吹來的激烈潮風

枯而白骨化的肌理稱為舍利

滿滿張開的根系可窺得緊抓岩場的模樣

枝幹的舍利與表皮的對比表現了死與生的同存

由幾個人之手培育而成的履歷也是重點

42 農家的庭院充滿著智慧

農家庭院種植的樹木依據種植位置而有不同的樹種

說到農家，應該有許多人會想到在前庭後院鬱茂盛的樹林，若到郊外，仍可見到這種庭院。雖然被濃密樹群包圍著，用地內卻出乎意料地明亮，夏天涼爽，冬季則因日照而沒有那麼寒冷。

農家的庭院當中，充滿著日本人度過四季的智慧。

白樫木為常綠闊葉樹種，葉子具有光澤。從庭院的北側往西側L形排列植栽，冬天防風的同時，有光澤的葉子可以反射太陽光，使北側的房間變得光亮。而且堅硬的枝條還可以做為鋤頭和鏟子等農具的握把。

櫸木在壤土層會快速生長，成為一棵大木，因此在關東地區很常種植。由於樹大，種植在東側或南側可以遮蔽夏天的日照。熱風通過樹陰，差不多會下降個2到3度，加上為落葉樹，因此想照進冬

陽不成問題。

主屋的後側常常種植竹林，竹子是籠子及竹掃帚等的材料，也是編竹夾泥牆的支撐，或是茅草屋頂下方襯底的材料[61]。因此，不管是在生活上或居住材料上，都是自家製備的材料。

如果有成長比較快的竹子，就不需要砍伐過多木材，也可以盡速地分解埋在土裡的食物，盡是優點。

在農家，還常自己種植紫蘇、山椒等的香料，以及梅子、柿子等果類，這些物產不僅可以在當地產銷，還能與鄰家交換，也就是「地產地銷」的概念。這樣的經濟型態，至今仍然延續在具有庭院的個人住宅之間。

具有各式各樣巧思的農家構成

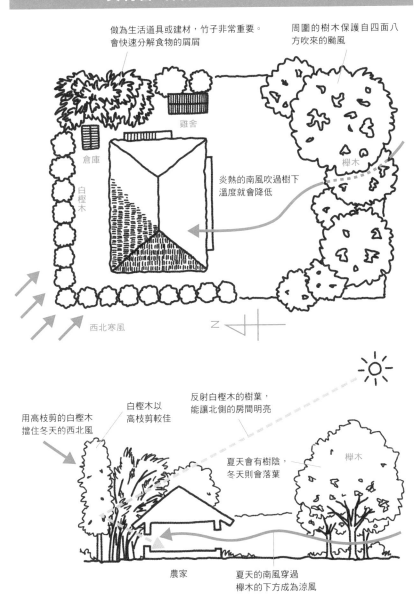

做為生活道具或建材，竹子非常重要。
會快速分解食物的屑屑

周圍的樹木保護自四面八
方吹來的颱風

雞舍

倉庫

櫸木

白樫木

炎熱的南風吹過樹下
溫度就會降低

西北寒風

N

用高枝剪的白樫木
擋住冬天的西北風

白樫木以
高枝剪較佳

反射白樫木的樹葉，
能讓北側的房間明亮

櫸木

夏天會有樹陰，
冬天則會落葉

農家

夏天的南風穿過
櫸木的下方成為涼風

61　日本建築的牆壁襯底和屋面板的襯底葦以細竹排列，用繩子相綁固定的工法，稱為「小舞」。

43 城為何從山丘遷造至平地？

兵器的進化與經濟政策改變城的型態

日本城從建造的地形來看，可以分成三類：戰國時代的「山城」、桃山時代以後所建成的「平山城」及「平城」。

從名稱可以看出，「山城」建造在急峻的山頂，「平山城」建造在接近平地的山稜先端，「平城」則指建造於平地的城。

從防禦上來說，由山谷圍成四方的山城是天然的要塞。平山城的三方有山谷，但是一方接上山麓，因此無法避免沿其而來的攻防戰。而平城則必須備戰四方的攻擊。那麼，為何城會從守備條件好的山丘遷造至平地呢？

其最大的理由是經濟。戰爭需要花費很多錢，除了維持充足兵力以外，兵器也是一大開銷。改變原本以槍、弓箭的戰鬥方式，而以槍砲、火藥為主力的織田信長，為了維持大量開支，推動樂市樂座[62]，也就

是聚集商人、工人，用以振興產業的經濟政策。

為了要保障這些商人及工人自由而安全地買賣，必須要拉近城與城下町之間的距離，這就是城向平山或平地移築的動機之一。

而兵器的近代化，也改變了城的型態。使用大量的火藥，土山就會崩解，而小型壕溝或木柵欄，用槍砲就可以簡單地飛躍攻打。

於是，石頭牆（石垣）、厚土壁以及考量到飛砲距離的寬壕溝因應而生，備有此三者，而達到可以在平山及平地築城的條件。

換言之，兵器的變化完全地改變了城的構法，而經濟錢財則左右了兩者。雖然說是封建制度，但制經濟者奪天下就是這個道理。

比較城的三種型態吧！

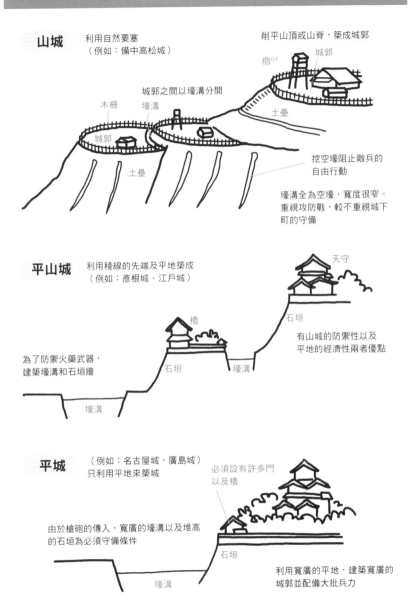

山城 利用自然要塞
（例如：備中高松城）

削平山頂或山脊，築成城郭

城郭之間以壕溝分開

櫓64

城郭

木柵 壕溝

城郭

土壘

土壘

挖空壕阻止敵兵的
自由行動

壕溝全為空壕，寬度很窄。
重視攻防戰，較不重視城下
町的守備

平山城 利用稜線的先端及平地築成
（例如：彥根城、江戶城）

天守

為了防禦火藥武器，
建築壕溝和石垣牆

櫓

石垣

石垣

壕溝

壕溝

有山城的防禦性以及
平地的經濟性兩者優點

平城 （例如：名古屋城、廣島城）
只利用平地來築城

必須設有許多門
以及櫓

由於槍砲的傳入，寬廣的壕溝以及堆高
的石垣為必須守備條件

石垣

壕溝

利用寬廣的平地，建築寬廣的
城郭並配備大批兵力

62 樂市樂座：織田信長及相關領主為了振興領地經濟，以減稅、廢關稅等方式吸引商業往來的措施。

63 日文為「堀切」，意指小型的壕溝，裡面沒有積水的稱為「空堀」（空壕）。

64 櫓：看守台，也是攻防的節點。

44 由門決定城的守勢

利用壕溝的枡形門是最適宜守備的要塞，此防禦法有何特別之處呢？

城的功能為防禦敵人的攻擊，其第一個要塞即為「門」。門為攻擊敵人的地方，也當然地容易被敵軍侵入。**在這個戰鬥的最前線上，最為嚴密的型態是利用護城河的「枡形門」。**

因類似像量斗「枡」一樣圍著的四方形，可以容易計算出攻入的敵兵大約數量，而由此得名。

在四方的石垣牆中，如左頁圖所示，兩個方向呈直角正交的門為「枡形門」的基本形式，外側稱為「高麗門」，內側稱為「櫓門」。從外面而來的敵軍先攻破高麗門後必定會向右轉往櫓門，隊形就會散亂而導致攻擊速度下降。

土牆的上部有稱為「槍眼」（狹間）的擂鉢狀洞口，以間隔約一百八十公分左右來設置。

此是用於對侵入者射箭及開槍的洞口。我軍會在擂鉢狀洞口的銳角邊當射手攻擊，如此一來容易瞄

準敵人，也可以保護自己的安全。

更重要的一點是要把侵入的敵軍引導右轉，幫助在櫓門內的守兵從左側方向攻擊敵人，容易瞄準對象，而且也具備阻礙敵人通常慣用右手的優點。**如果敵軍來到櫓門附近，尚有打開上層的地板，再以石頭、箭攻擊的「石落」（投石）攻擊法。**

參加了江戶城設計（圈繩定界）的築城名將藤堂高虎非常喜好枡形門。事實上，到江戶城本丸（城郭最中心）之前有大手門、三之門、中之門、中雀門等多重的枡形門，使得「枡」的空間漸漸變小的完美守備，也就是具備所謂難攻不落之城的優點了。

蟻地獄[65]般的枡形門，是哪一種構造呢？

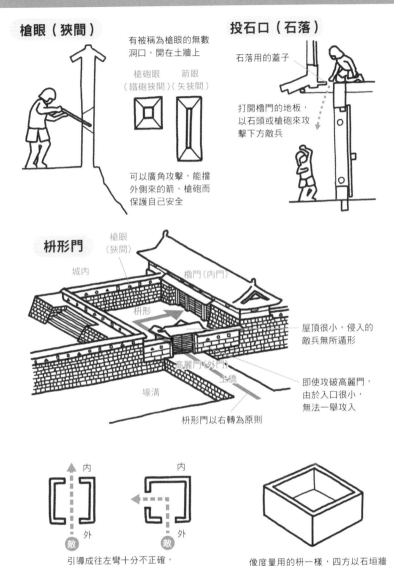

槍眼（狹間）

有被稱為槍眼的無數洞口，開在土牆上

槍砲眼　　箭眼
（鐵砲狹間）（矢狹間）

可以廣角攻擊，能擋外側來的箭、槍砲而保護自己安全

投石口（石落）

石落用的蓋子

打開櫓門的地板，以石頭或槍砲來攻擊下方敵兵

枡形門

槍眼（狹間）

城內

櫓門（內門）

枡形

屋頂很小，侵入的敵兵無所遁形

高麗門（外門）

土橋

壕溝

即使攻破高麗門，由於入口很小，無法一舉攻入

枡形門以右轉為原則

內　　　　　　內

外　　　　　　外

敵　　　　　　敵

引導成往左彎十分不正確，而直走更是無法想像
錯誤的枡形

像度量用的枡一樣，四方以石垣牆圍起的樣子稱為「枡形」[66]，可以量測在裡頭的敵兵數量。

65　蟻地獄：比喻無法逃脫的痛楚。

66　「枡形」原意就是酒杯或是液體的量杯。

45 築城必考慮家相

因為是生死相鬥之所，因而機關盡出

所謂的「家相」，是依據土地和家屋的配置構成來占卜居住人的運氣及吉凶，幫助判斷的一種風水學，除了住宅以外，在築城的時候，此種想法也適用。

尤其是攸關生死的戰鬥之所，因此更理所當然地注重要將運氣加注在己方。

在家相術當中，有一種凶方軸與吉方軸斜交叉存在的思想。一般來說，以本丸為中心，從東北（寅丑）向西南（申未）方是凶方軸，從東南（巳辰）往西北（亥戌）穿過的是吉方軸。

由於魔鬼號稱喜好尖角之故，因此凶方軸上東北側的門稱為「鬼門」，反方向的西南角門稱為「裏鬼門」。在堆砌石垣牆時，將東北方的「出隅」（凸向的角，凸緣）做為「入隅」（凹向的角，凹緣），當鬼來到門前便會返回而無法攻入城內。又據說鬼厭惡猿猴，因此，有些城會設置猿田彥神社來祭拜。

連結京都御所及比叡山的東北方向，有封鬼門的猿辻、幸神社、赤山禪院配置於其中，皆是祭祀猿猴的神社。吉氣由吉方軸的東南帶來吹入，因此把城門設置在東南。另外，為了避免正向氣場流失，在反向的西北方建造藏[68]（倉庫）及櫓。

觀江戶城則一目了然，東北的石垣牆砌為「入隅」形式，東南有大手門、西北聳立著大櫓的天守閣。城門的石垣砌有大鏡石，是為了要反彈從門口強行侵入的邪氣。

分析家相則可得知長於武術、鍛鍊身心強健的武士們，其內心也並非如外表般地平穩。

思考城的家相吧！

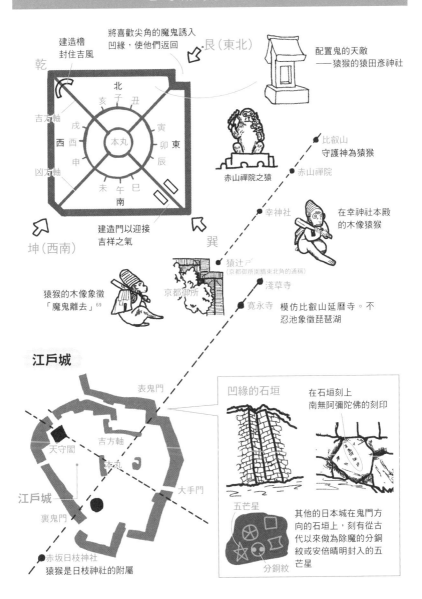

建造櫓
封住吉風

將喜歡尖角的魔鬼誘入
凹緣，使他們返回

艮（東北）

配置鬼的天敵
——猿猴的猿田彥神社

乾

北
亥 子 丑
戌
吉方軸
西 酉 本丸 卯 東
申 辰
凶方軸
未 午 巳
南

比叡山
守護神為猿猴

赤山禪院之猿

赤山禪院

幸神社

在幸神社本殿
的木像猿猴

坤（西南）

建造門以迎接
吉祥之氣

巽

猿辻
（京都御所牆東北角的通稱）

京都御所

淺草寺

猿猴的木像象徵
「魔鬼離去」[69]

寬永寺

模仿比叡山延曆寺。不
忍池象徵琵琶湖

江戶城

表鬼門

吉方軸

天守閣

本丸

江戶城

大手門

裏鬼門

赤坂日枝神社
猿猴是日枝神社的附屬

凹緣的石垣

在石垣刻上
南無阿彌陀佛的刻印

五芒星

其他的日本城在鬼門方
向的石垣上，刻有從古
代以來做為除魔的分銅
紋或安倍晴明封入的五
芒星

分銅紋

67　在日本民間傳說中，頭上長角，類似野人、獸人般非常兇猛的妖怪。

68　為了防火及加強構造，「藏」通常用土建成。

69　原文：「魔がサル」，「サル」（saru）在日文裡和「離去」同音。

46 如何決定遷都的地方？

都城的選址重視四神相應的占卜

你知道日本各地的古都之間有何共通點嗎？這些都城都具備河川、道路、背後有山嶺連綿依靠著等條件。

事實上，這並非純屬偶然，這些景致和最強風水條件相吻合，在決定都城位址的時候，占卜扮演了非常關鍵的角色。

其中特別重視的是稱為「四神相應」的占卜，這是一種認為將都城設置在四方有聖獸駐護之地為佳的想法。其條件為和這些聖獸容易生存的環境有關。

駐於東方的青龍喜好水，為了獲得青龍守護，必須要有大河川流過。南邊的朱雀（一種紅色的鳥類）生長在沼澤濕地，西方的白虎駐於街路，而北方的玄武（有蛇頭的黑色龜類）則潛藏於山林裡。

也就是說，東邊為川流，南邊為溼地，西邊為街路，北側靠山頭的地形，是為適合都城的吉祥之地。

以京都為例，東側有鴨川、西側接近山陰道，以前南側有巨掠池，北為船岡山，也就是對應於「四神相應」的想法建成。

除此之外，奈良、鎌倉、江戶以及許多稱做「小京都」的各地方城下町及商業都市，都滿足了這個條件。

平安貴族的寢殿造也是在寢殿的東側建成稱為「遣水」的曲彎水道，導入南邊的池中。西側的門面向大路，北側雖然沒有山，但是對側屋頂可以替代，這也為「四神相應」。

仔細一想，從北方的丘陵到南方溼地而來的斜面，擋住北風，日照良好，排水亦順暢的良地，若再加上交通便利，則當然是最好不過的地點了。也可以說，「四神相應」是懂得自然與人和諧的環境之學。

都城的川流、山嶺、道路、沼澤均為占卜的根據

四神相應與京都的地形

像是相撲的土俵之房，依據方位若具備黑、青、白、赤，則能擁有與四神相同的神力

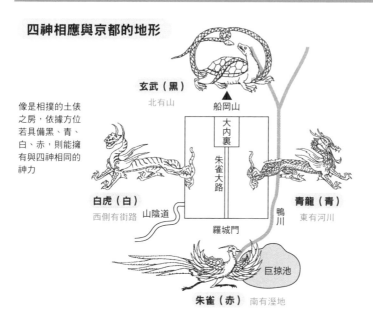

玄武（黑）
北有山　船岡山

大內裏

朱雀大路

白虎（白）
西側有街路　山陰道

青龍（青）
東有河川

鴨川

羅城門

巨掠池

朱雀（赤）　南有溼地

寢殿造與四神相應的關係

如果無法做到理想配置，在東側植上柳、西側植上楸、南側植上桂、北側則植上榆來代用。

三方用ㄇ字型圍成的平面，在風水上為「藏風得水」的吉相。

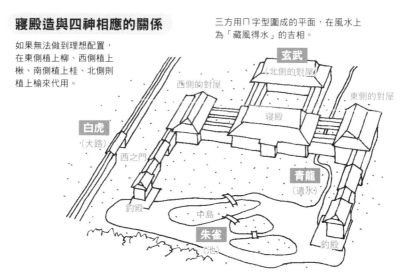

玄武
（北側的對屋）

西側的對屋

東側的對屋

寢殿

白虎
（大路）

西之門

青龍
（遣水）

釣殿

中島

朱雀
（池）

釣殿

47 讀砂、思石、枯山水庭園

從抽象表現來理解有趣的枯山水世界

所謂的「枯山水」是指不使用水，改以石和砂及少許的苔蘚和灌木來表現山水風景的庭園。從室町時代開始發展的禪宗影響相當大，也用庭園來表現禪宗領悟的説法。

因為太過於抽象，可能有些人會感到躊躇不前，不過，以直觀的心情欣賞，應該可以領略到豐富的世界。

首先，先關注在砂石吧！掃帚形成的砂紋（篲目）接近於直線的話，代表著水面平穩的沼澤或池子。如果有彎彎曲曲的紋路，即代表海，而並排排列半圓的砂紋（青海波）則視為波濤洶湧之海（荒海）。

接下來是石頭。表現泥沼地時，石頭類似平躺般地放置。在大海當中，可以看到許多被比擬為島的大石頭，在河川往上推成的石組為瀑布。如果組合一些尖石，欲表現的則為荒海中的磯石。

以上是枯山水庭園中砂與石的擺放原則，把握了以後，再重新觀看整個庭院吧！應該會看到一顆特別高聳的石頭，稱為「主石」，是水流的起點。

從此地方延著砂紋游移眼光，應該就可以想像從上流到下流，有時形成水潭，經過入海口流入大海的河川模樣了吧！

觀看石頭，在上游有粗曠凹凸的岩石，下游的則帶有圓邊；在海裡面，有向波濤洶湧的海濱抵抗的頑強石組。

也有人將枯山水庭園比喻成人生來進行鑑賞，從大水紋觀見領悟，並將青海波視為人生試煉等等，有著各式各樣的解釋。

由於具有抽象性的緣故，因此也可以自己馳騁各種想像，這也是枯山水的魅力之一。

第5章

支撐了建築的
無名英雄 70

70 原文直譯為「地板下支撐的大力柱」（建築を支える縁の下の力持ち），語源來自日本建築抬高地板，
地板下有列柱默默支撐的現象。

48 日本的房子是如何度過冬天的呢？

寒冬時最基本的對策就是直接溫暖身體

吉田兼好的著作《徒然草》當中有一名言：「修築住房，必須要考慮到夏日的舒適」從這句話便可看出，日本的住宅比較適合夏天居住。

傳統的日本建築物牆壁隔間很少，將隔扇（襖）及紙拉門（障子）移開，就可以將風全部引進室內。深長的屋簷可以遮蔽陽光，而土間的天花板呈三角形的原因，在於讓熱空氣往上升後能夠排出的巧思。

那冬天又會怎麼做呢？一言以蔽之，禦寒的對策可說是一個都沒有。即使燒著「地爐」，暖空氣會從紙拉門的紙穿透，而且也會從三角形的天花板屋頂散出。**想讓整個房間溫暖形成室內暖房，以傳統日本住宅的構造來說是不可能的事情。**

因此古人想到的辦法之一為穿著「褞袍」之類的防寒衣物，最近已不太常見，但我們可以想作是「半纏」的棉被型態。穿上它，圍著火盆，把

腰腳伸進去「暖桌」裡面禦寒的情形，可說是日本典型的越冬方式。**不是讓整個空間變得溫暖，而是將身體直接裹起使其形成如同暖房般，是日本人的主要作法。**

身體暖和後，便開始思考可以盡量自由活動的方式，這使日本人發明了許多可攜式的暖房器具。例如：使用木炭的「火鉢」（火盆）、利用乾稻草類的灰燼為燃料的「行火」或「懷爐」，在器具內裝入熱水的「湯湯婆」等，都是為了配合人的行動而使用的暖房器具。

如今，住宅高密度化，穿著褞袍躲在暖桌裡，隔著簷廊的窗戶欣賞雪景的生活，也許已經成為過去式了。

可是，在這樣的時空中，卻飽含依賴著空調設備的現代生活中所沒有的生活韻味及文化。

寒冬取暖的方式

民家

日本的家屋中，暖氣會往上、往橫散走。因此想到的方法不是將房間變暖和，而是直接保暖身體

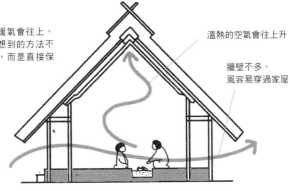

溫熱的空氣會往上升

牆壁不多，風容易穿過家屋

褞袍

緊緊穿著鋪棉的褞袍是冬天的景態

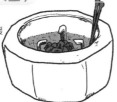

移動式暖爐

由地板往下挖掘的形式是給人數多時使用
移動式暖爐供給人數少時使用

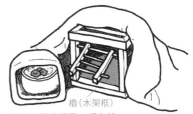

櫓(木架框)

暖和身體的極致，現在較為少見的攜帶式暖爐

火鉢（火盆）

很冷的時候可以抱著取暖

湯湯婆

放入棉被中暖腳就寢

懷爐

放在懷中方便攜帶行走

行火

在稻灰中放入豆炭，並放入棉被中取暖

49 利用中庭可以製造風

在不同陽光照射方式的兩個庭院裡製造涼風的辦法

你知道嗎？風是「可以製造」的喔！

你是否曾在很冷的冬天夜晚，待在溫暖的室內時，感受到冷空氣從隔扇的空隙吹入的經驗呢？這個風不是從外面吹進來的。空氣有從冷空氣吹向暖空氣的性質，因此是隔壁房間的冷空氣形成風而流入的。

町家的中庭也有造風作用。在建築物南側的前庭，夏天陽光會直接照入，產生暖空氣。相對於此，小而由周圍建築圍著的中庭（坪庭）則不太會受到陽光照射，這個溫度的差異便把中庭的冷氣吹向炎熱的前庭。

再進一步詳細說明的話，中庭的冷氣向下沉降，被溫暖了的庭院裡的空氣產生上升氣流，此一氣壓的差異就形成了氣流。

這兩個庭院所產生的涼爽風吹，是親近的微風，因其是沿著客廳的榻榻米以低角度吹動，若有稍微高

一點的障礙物就會被遮住。

但是，日本的住宅家屋均會設計「落地窗」（為了容易掃除垃圾而設計接續整個地板面的窗戶），而不管是紙拉門或玻璃門窗也都做成可以從地板拿起的構造，因此非常容易引入這些涼涼的微風，而想要充分享受陣陣涼風最好的方式是在榻榻米上面橫躺並滾來滾去。

在中庭以外，也有製造風的方法，例如，在住宅的西側種樹即為其一。早上太陽升起，室內暖和了以後，聚集在樹陰的冷氣便會向室內流入。

而在暑熱之夏，往庭院或前庭灑水，也是同樣的道理。

風能運用冷暖差異形成

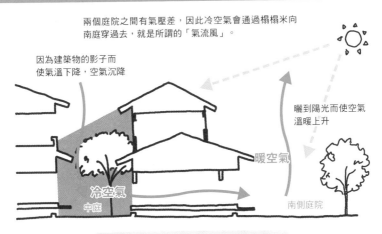

兩個庭院之間有氣壓差，因此冷空氣會通過榻榻米向南庭穿過去，就是所謂的「氣流風」。

因為建築物的影子而使氣溫下降，空氣沉降

曬到陽光而使空氣溫暖上升

暖空氣

南側庭院

冷空氣
中庭

風如何在兩個庭院之間流動

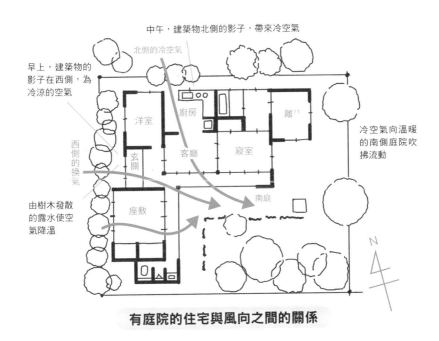

中午，建築物北側的影子，帶來冷空氣

北側的冷空氣

早上，建築物的影子在西側，為冷涼的空氣

西側的換氣

由樹木發散的露水使空氣降溫

冷空氣向溫暖的南側庭院吹拂流動

洋室

廚房

離 71

客廳

寢室

玄關

南庭

座敷

N

有庭院的住宅與風向之間的關係

71　離：與主屋相離，通常是已經退役的家主居住的清淨空間。

50 關於綠能建築有兩種方式

被動式節能建築與主動式節能建築

在21世紀的日本,「綠能建築」應該已是無人不知無人不曉了吧。若請對方舉例,可能會問出風力、波浪力、地熱、太陽能、生質能源等的多樣答案,而優點可能會有「永續的可能性高」、「二氧化碳排放量少」,對地球暖化有幫助」等答案。

不過,綠能建築節能的方式大致可分為兩大類,應該就不是很多人都知道的事情了吧!

一種是在建築中直接利用自然能源的方式,稱為「被動式節能」,例如說:在南邊的窗戶加上屋簷防雨,或以苦瓜等的瓜藤形成綠色窗簾等,都是被動式節能建築的實例。

寬廣的庭院中,在南側種植喬木落葉樹,遮住夏天的日曬,而在北側種植喬木的常綠樹,防止冬日的北風。在蓄積暑熱的天花板內部加上斷熱材,並設置換氣口的作法,也是被動式節能的手法,此為應用

了沒有冷暖氣機時代的人類智慧。

而另一種綠能是加工綠能得到的熱能,成為冷暖氣機或熱水器的動力,稱為「主動式節能」,特徵在於使用動力及機械。

利用太陽光或風力來發電、或運用太陽能及地熱能來加熱熱水的熱水器、或是以地熱或空氣中的熱能來做為熱泵機的熱源的冷暖氣機則稱為「主動式節能」。以降低機械主要動力的化石燃料依存度的方式,抑制二氧化碳的排放,提高永續的可能性。

不管是被動式或主動式節能,重要的是兩者之間的並用。

被動式節能或主動式節能

被動式節能

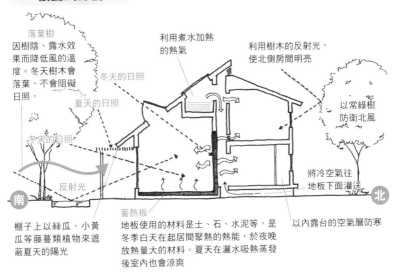

落葉樹
因樹陰、露水效果而降低風的溫度。冬天樹木會落葉，不會阻礙日照。

冬天的日照

夏天的日照

冬天的日照

反射光

利用煮水加熱的熱氣

利用樹木的反射光，使北側房間明亮

以常綠樹防衛北風

將冷空氣往地板下面灌送

南

北

棚子上以絲瓜、小黃瓜等藤蔓類植物來遮蔽夏天的陽光

蓄熱板
地板使用的材料是土、石、水泥等，是冬季白天在起居間聚熱的熱能，於夜晚放熱量大的材料。夏天在灑水吸熱蒸發後室內也會涼爽

以內露台的空氣層防寒

主動式節能

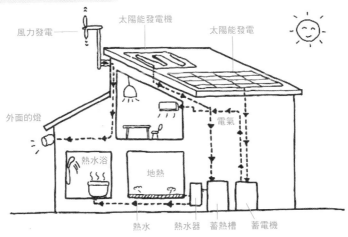

風力發電

太陽能發電機

太陽能發電

外面的燈

電氣

熱水浴

地熱

熱水　熱水器　蓄熱槽　蓄電機

51 住居生活中的外來語

從建築到生活都要為地球環境著想的時代

最近，生活周遭的片假名外來語有增加的趨勢，在電視上或網路上大家都很理所當然地使用，但是，你們知道這些語詞的意思嗎？

應該也會有不太理解或者根本連聽都沒聽過的用語，就讓我來說明幾個常常有人會詢問的外來語吧！

首先是智能住宅（Smart house），這裡的智能（smart），和智慧型手機（Smart phone）、Smart pass 相同，都是「聰明的」的意思。

「智能住宅」是一種將家中的能源耗費情形做最適當控制的住宅裝置，用各式各樣的偵測器將資料「視覺化」並進行統計及控制，是一大特徵。

舉例來說，將太陽能發電所產生的能量蓄電在蓄電池當中，以最佳效率啟動家電或住宅相關的機械，可以達到節能以及抑制二氧化碳排放的目的。

再來是關於「熱泵系統」（Heat pump），這是以熱為傳導媒介的裝置，利用空氣溫度差為能量的系統。冰箱、冷凍庫等許多地方都有使用。

也來介紹「Eco Cute」吧！這個很可愛的命名是關西電力的登錄商標，正式的名稱是「熱泵熱水器」。

Eco Cute 由熱泵機組與熱水儲存機組構成，以低折扣的深夜電力來燒熱水，並儲存在熱水儲存機的系統裝置。

在這裡列舉到的一些用語，都是針對環境保護的系統語彙。不管是在住宅或家庭生活中，可以對地球環境資源有所貢獻的事還是相當不少的。

智能住宅和熱泵熱水器

智能住宅

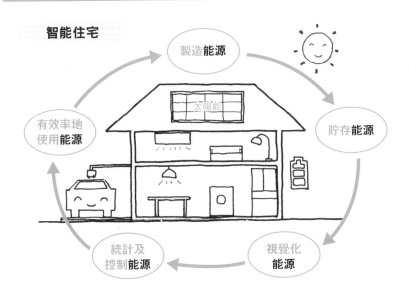

熱泵（空調）系統

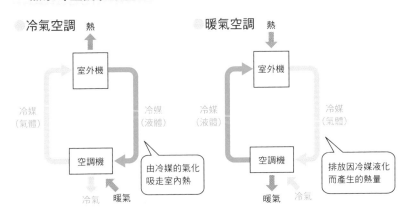

管道中充滿了冷媒此種物質。液體和氣體的特點是對冷媒「施壓的話，溫度就會上升，降壓的話就會下降」，利用此一特點讓冷氣及暖氣運作

72 日本三大電信公司之一的au公司所提供的定額APP下載服務。

52 日本的住宅是用木材建造而成的緣由？

使用木材的原則以和生長環境相同為佳

世界上的住宅往昔主要以石、土、樹三種素材為主，而在日本，木造住宅占比甚大。在日本列島有豐富的森林可採伐是其中一個原因，但也不是因為缺乏土或石頭等資源，**選擇樹木為建造家屋住宅的材料，是有其他原因。**

其中之一為保持濕度的調濕機能。據說一棵杉柱具備大瓶啤酒（633毫升）一半到一支容量的水分吸收能力，一間6疊的房間至少會使用6根柱子，因此水分吸收的量可想而知。這麼看來，木頭是適合用於悶熱的日本夏天的建材。

雖然說土也有調節濕度的機能，但在構造上，土壁的窗會變小，而如果用木材組成梁柱，便可以進行大開窗，並把風引入室內。

這個調濕機能也會用「樹能呼吸」來形容，作為建材用途的樹木仍然具有生命，進行著呼吸，想要

最大限度地應用的祕訣就是照著生長方式使用。

例如，要用於柱子的時候，樹木先端稱為「木末」（「木元」指樹木的根部，將「木元」）往下放置，而用於梁的時候，要把木材的「背」（樹木會照到陽光處）擺在會照到陽光的上端，是為大原則。

樹木不會自己移動，配合發芽的環境，在做成木材以後，其特性仍然健在。**因此，浴室或廚房適合使用在山谷間溼地成長的樹木，在客廳則適合使用生長於日照充足稜線的木頭。**

從古以來有一句話說：「當地的木材應在當地使用（地產地銷）」，這樣的觀念也是發揮木頭特性的智慧。

發揮樹木特性的智慧

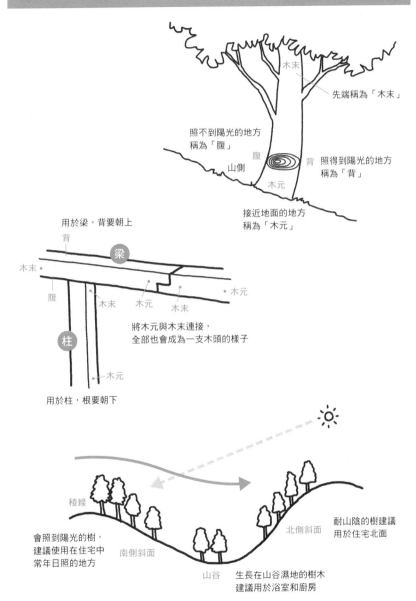

先端稱為「木末」

照不到陽光的地方
稱為「腹」

照得到陽光的地方
稱為「背」

木末

腹

山側

背

木元

接近地面的地方
稱為「木元」

用於梁，背要朝上

背

梁

木末

木末　木元　木末

腹

木元

柱

將木元與木末連接，
全部也會成為一支木頭的樣子

木元

用於柱，根要朝下

稜線

會照到陽光的樹，
建議使用在住宅中
常年日照的地方

南側斜面

山谷

北側斜面

耐山陰的樹建議
用於住宅北面

生長在山谷濕地的樹木
建議用於浴室和廚房

53 框架柱梁構造不是石造，而是木造建築的活用

自由平面和底層架空是木造建築的發想

鋼筋混凝土是在鋼筋（抗拉伸力強）中澆置混凝土（抗壓縮力強），在板模中固定。外觀看起來像石造建築，但其實更多是木造建築的實際應用。

怎麼說呢？如果是像石造建築使用厚牆支撐建築物的構造（壁構造）來建造鋼筋混凝土，會為了支撐天花板和地板而讓室內增加許多牆壁。

解決的靈感來自木造建築。

將粗混凝土柱以7公尺左右的間隔立柱，使其變成柱梁構造，就不需要這麼多牆壁，這個構造稱為框架柱梁構造（Rahmen）。

「Rahmen」雖與日文的「拉麵」同音，實際上是德文「框架」的意思。由於有此構造，讓平面配置的限制變少了，可以進行大開窗，或是將一樓做成底層架空的形式（只有列柱的空間），建造成停車場。

一九二七年，代表20世紀初期代表建築家勒・柯比意定義現代建築五原則為：1.底層架空、2.屋頂花園、3.自由平面、4.水平連續帶窗、5.自由立面（正立面），這些都是因為框架柱樑構造而變得可能的形式。

著名建築家布魯諾・陶特來訪京都桂離宮時，對於真壁造的日本和風住宅大力讚揚：「彷彿是看到現代建築的真髓」將框架柱梁構造和木造建築視為同一個構造，會有這樣的評價是理所當然的了。

其實，日本的寢殿造住宅，在一千年以前就將現代建築五原則中的屋頂花園以外的四項先行實踐了。

混凝土構造大致可以分為兩類

壁式構造

以壁與梁一體成型的耐力
壁來構成。適合3層樓左
右的中低層建築物。

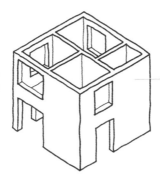

牆壁面多，可以保有高
度隱私的空間。但是反
過來說也很難設置大的
開窗。

框架柱梁構造

柱和梁穩穩咬合，而不
容易變形。可以設計比
較自由的平面配置以及
大開窗。建造高層建築
也能有效運用。

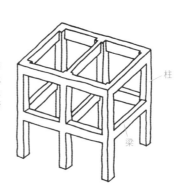

柱

梁

柯比意的現代建
築五原則的其中
幾項，可以在此
驗證。

紙拉門（障子）等於
柯比意的「水平連續
帶窗」，並實踐自由
立面。

外廊（緣側）的柱子
彷彿是底層架空的柱
子。

桂離宮

54 傳統工法、木造軸組工法、2×4工法有什麼不同？

木造住宅依據工法，柱、梁、土台的構造會有所不同

所謂的「傳統工法」是指自古以來使用於古民家的木造施工法。在柱及梁之間的接合盡可能不使用釘子，而以組合凸面（榫）及凹面（卯）相接的榫接工法來固定。於是，接合部位較有彈性，可以形成柔性構造來承受地震的搖動。

土台的做法也是只在地盤上放置平坦的玉石，再架上柱子的方式，並不會牢死固定。地震時，將從地盤稍微浮動上來，減低搖晃程度。

「木造軸組構法」（在來軸組工法）為以傳統建築工法為基礎，在柱與梁等接續部分，或基礎與土台之間以五金或螺栓來固定的工法。

而在斜撐或骨架的角落，則加上稱為火打梁、方杖等的斜木部件，結構呈三角形，使之成為可以穩定抗震的剛性構造。

「2×4構法」（框組式構法）是以2×4英吋的角材為框架做成合板的壁式結構，組合成牆壁或屋頂，類似像紙箱組合方式的工法。

這個工法最大的特徵是不需要柱或梁，可以從六面一體應對來自外部的力量，因此十分抗震，還可以使用斷熱效果高的合板。但是，由於主構造以牆面來支撐，因此平面配置的自由度以及變化受到限制。

相對來說，以柱和梁為支撐的傳統工法或木造軸組工法則容易改變生平面配置，也可以將受風及受光的開口部加大，比較不會擔心產生結露的問題。

而也可以在2×4工法上補強梁柱，並加大開口部，或是在木造軸組工法使用美耐板的組合變化等各種應用方式。要使用何種方式，主要還是取決於基地條件以及入住的人的想法。

三種施工方式的區別

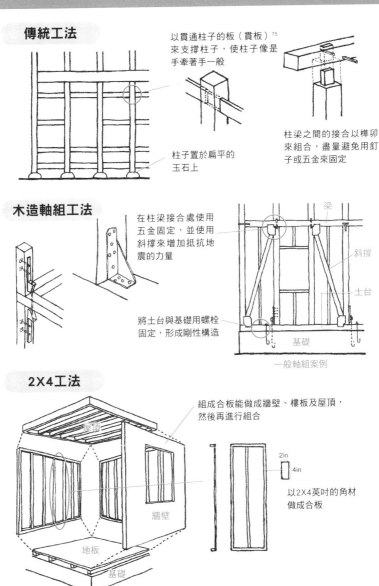

傳統工法

以貫通柱子的板（貫板）[75]
來支撐柱子，使柱子像是
手牽著手一般

柱梁之間的接合以榫卯
來組合，盡量避免用釘
子或五金來固定

柱子置於扁平的
玉石上

木造軸組工法

在柱梁接合處使用
五金固定，並使用
斜撐來增加抵抗地
震的力量

梁

斜撐

土台

將土台與基礎用螺栓
固定，形成剛性構造

基礎

一般軸組案例

2X4工法

組成合板能做成牆壁、樓板及屋頂，
然後再進行組合

屋頂

牆壁

地板

基礎

2in

4in

以2X4英吋的角材
做成合板

73 也就是「繼手」，中文稱為「榫接」、「榫卯」。

74 「土台」為基礎構造之一，串連整個基礎力量之用。日本古早的基礎為直接把短柱插進去土裡，容易腐壞，
　　後來墊在「玉石」上，除了對抗地震有幫助以外，也比較不易腐壞。

75 後來成為日本建築中連結橫向構造的構件，在室町時代由中國傳入日本，最早使用在佛教建築，詳見第31篇。

55 耐震、免震、制震有什麼不同？

因應激烈搖晃要用耐震、免震、還是制震的方式呢？

發生地震的時候，建築物本身會有何變化呢？

基本上，得應該要不會遭受破壞，對生活也不會發生影響才是。但是針對震災嚴重的大規模搖動，會優先要求的不是建築物自身的損傷，而是考量到人命的安全。代表性的對應方式為：耐震工法、免震工法、制震工法三種。

耐震工法以抗震為目的，將斜撐與耐力壁平均分配，建造剛強而堅固的建築物。

免震工法為使地震的搖動不會傳導到建築物，並和地盤切割絕緣的工法（隔震）。在基礎之上或中間設置免震裝置，以避免地盤搖動傳導到地面為目的，但是，上方樓層會有因強風而發生搖盪的缺點。

制震工法是以減震為目的的工法，設置阻尼器來使搖動的能量轉換成為熱能，或是在最上層設置重錘，產生和地震相反方向運動的方法。

歷史上最早使用的是耐震工法，在明治時代即進行研究，而以關東大地震為契機開始實際運用。

免震工法從一九七〇年代開始開發，到阪神淡路大地震後大量實施運用。制震工法則從一九六〇年代開始就已經進行研究，也是在阪神淡路大地震開始進行大量使用。

這些工法也可以相互併用，例如用免震裝置能抑制的50公分變動，以制震裝置則可以減少到20公分。

關於地震的構造安全對策

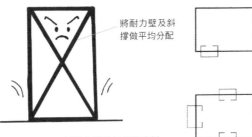

將耐力壁及斜撐做平均分配

核心

若平面配置偏移，
會產生反轉而崩壞

核心

平面以盡量以對稱
為主

耐震工法　以強化構造材的方式抵
抗地震搖動

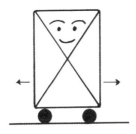

垂直向必須有承重
耐力，而水平向必
須要有柔軟性

以橡膠隔震器等裝
置使力量不容易傳
達到建築物

免震工法　以緩衝裝置分離建築物，
使其免於搖晃

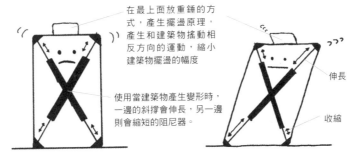

在最上面放重錘的方
式，產生擺盪原理，
產生和建築物搖動相
反方向的運動，縮小
建築物擺盪的幅度

使用當建築物產生變形時，
一邊的斜撐會伸長，另一邊
則會縮短的阻尼器。

伸長

收縮

制震工法　以阻尼器或重錘來抵制
搖晃能量

56 「雨仕舞」是針對雨的各種對策

「防水」是緊緊塞住，而此工法則設置通洞以風乾燥

日本是多雨之國，因此防止雨水侵入建築就很重要，可是，最早在屋頂使用防水材料的年代卻是在晚近的一九○五年。

在此之前，木匠及各類匠師運用各式各樣的智慧，也就是稱為「導雨排水工法」（雨仕舞）[76]的技術。

「防水」和「導雨排水工法」聽起來很像，但是並不相同。所謂的防水，是把建築物件之間的縫隙塞住，防止水流流竄。但導雨排水工法不只是如此，接雨、導流、排水、防止汙漬等，包含了許多針對降雨侵入建築內部所採取的對策。那就來介紹一部分吧！

導雨排水工法多半做在屋頂、外牆、開口部，尤其特別加強在屋頂上的大樑及屋簷與接續的部分。有句話說：「鋪屋瓦的高手留一手」[77]，對於木造住宅而言，濕氣是傷害家屋住宅的大敵，因此，在屋瓦的

襯底放適當的葺土以保持吸收雨水的細微縫隙，並進行通風，乾燥室內。

牆壁貼上雨淋板的想法也是相同的，板與板之間的重疊之處可以引風進去，這也是保留空隙的一種[78]想法。

排水也是另外一種作法。以伸長的簷廊，避免雨水飛濺到牆壁，或者是把在玻璃窗滴滴答答的雨滴導引往窗台下的底板，防止外壁沾上雨痕。在RC大廈的露台內側（也就是天花板）做成溝槽，也是為了排水，換言之，以此溝槽來阻擋沿著邊角倒流進來的雨水。

另外還有貼腰壁保護從地上反彈回來的水滴，此種方法也可以稱為導雨排水工法。這可說是理解「防水」與「導雨排水工法」兩者之間各有的優缺點，進而發揮到極致的方法吧！

118

導雨排水工法有兩種

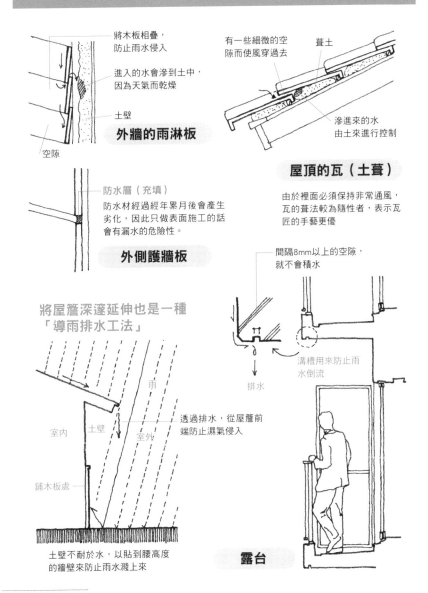

將木板相疊，防止雨水侵入

進入的水會滲到土中，因為天氣而乾燥

土壁

外牆的雨淋板

空隙

有一些細微的空隙而使風穿過去

葺土

滲進來的水由土來進行控制

屋頂的瓦（土葺）

由於裡面必須保持非常通風，瓦的葺法較為隨性者，表示瓦匠的手藝更優

防水層（充填）
防水材經過經年累月後會產生劣化，因此只做表面施工的話會有漏水的危險性。

外側護牆板

間隔8mm以上的空隙，就不會積水

將屋簷深邃延伸也是一種「導雨排水工法」

雨

室內　土壁　室外

溝槽用來防止雨水倒流

排水

透過排水，從屋簷前端防止濕氣侵入

鋪木板處

土壁不耐於水，以貼到腰高度的牆壁來防止雨水濺上來

露台

76　如本文所述，「雨仕舞」為導雨、導水相關，與防水的意思大為不同，因此翻為「導雨排水工法」。「仕舞」有處理的意思，尤其指最後端的一系列處理措施。

77　原文為「名人の屋根瓦は隙間だらけ」，直譯是描述鋪瓦高手所鋪出來的瓦，裡面都是空隙，乍聽之下揶揄其技術不好，而事實上，在鋪瓦中，留得適當的縫隙是最困難的，代表越低調的人其實越是高手。

78　葺土為放置在屋頂的原木板材上，用來鋪瓦的粘土層。在瓦的下方襯底鋪上葺土的工法，在璞瓦（第57篇）出現前常使用。

79　腰壁：約90公分高度，大概與人的腰部等高，在日本建築中常常做一些裝飾。

57 屋瓦中蘊含著人們的祈願

關於瓦的歷史與意義

屋頂的材料雖說有好幾種，但是往昔依據建築物的用途及階級，具有使用上的分別以及限制。

在神社的屋頂多使用天然素材，代表性的有：以茅草鋪成的茅草屋頂，以檜木樹皮鋪成的檜皮屋頂，以木材薄板鋪成的柿屋頂等，可說是以自然信仰為原點的神道教才有的。

而在寺院，大部分的屋頂是瓦屋頂。瓦傳入日本的年代和佛教差不多，與燒瓦職人一起從中國來到日本，此後常使用在武家等特權階級的建築上。

那麼，一般庶民人家又是如何呢？

高價的瓦長期禁止庶民使用，進入江戶時代，江戶街市的住宅幾乎都是用木板為屋頂材料。因此在都市化發展及住宅密集之後，受到一次又一次的大火災侵襲。

為了防止星星之火，發展出在屋頂上放置牡蠣殼，稱為「牡蠣殼葺」的對策，但仍毫無效果，火災還是此起彼落。

接著，終於來到庶民可以使用瓦的時代。

在瓦屋頂當中，引導降雨的疏通排水成為重點。在寺院或西日本的古民家可以看到的本瓦葺，將引水的平瓦與丸瓦交互並列。之後在江戶時代出現將平瓦與丸瓦一體化的棧瓦，並開始普及於庶民階層。

瓦屋頂上常常施作許多特別的裝飾或紋樣，也是一大特徵。象徵水意象的是希望能預防火災，除此之外，還有除魔及吉祥祈願等，蘊含了人們的許多訊息。

蘊含在屋瓦中的訊息

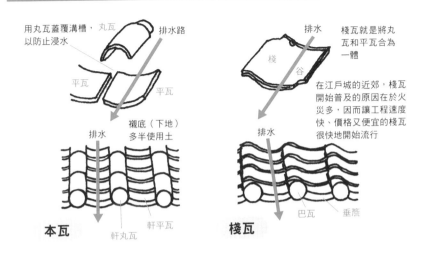

用丸瓦蓋覆溝槽，丸瓦
以防止浸水

丸瓦　排水路

平瓦

平瓦

排水

襯底（下地）
多半使用土

排水

本瓦

軒丸瓦　軒平瓦

排水

棧

谷

棧瓦就是將丸
瓦和平瓦合為
一體

在江戶城的近郊，棧瓦
開始普及的原因在於火
災多，因而讓工程速度
快、價格又便宜的棧瓦
很快地開始流行

排水

巴瓦　垂簷

棧瓦

三巴

表現水的渦卷

分銅紋

自古流傳的除魔、
禁止侵入之印

青海波

波（海浪）即
伏火之祈願

●屋頂上施展的各種法術

對家屋住宅而言，
最怕的是火災與惡
疾，故最多的是封
印這兩者的紋路

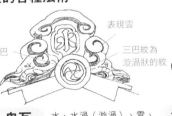

巴

表現雲

三巴紋為
漩渦狀的紋

鬼瓦

水、水渦（漩渦）、雲、
鬼等都是與水相關的紋樣

桔梗花瓣

桔梗紋

桔梗象徵能有效除病、
驅魔

58 木板有「木表」和「木裏」，其性質完全相反

木板的「表」「裏」有什麼不同？

將木材切平後就是木板，木材表面的花紋稱為「木紋」（木目），依據樹木所生長的環境有所不同。

木紋為這棵樹如何植育的一種身分證明書。

木板分為「木表」和「木裏」兩種。接近樹皮面的為「木表」，而接近樹芯者則稱為「木裏」，兩者之間的性質也正好相反。

「木裏」的紋理白而整齊，摸起來較為光滑。若欲鋪地板或走廊，基本上是要將木表往上貼。木屐的踩面也是木表，另外，刨刀也要把容易滑動的一面做為削刀面。

「木表」的質地粗糙，也有木紋容易剝落的缺點，但仍有優點。樹芯附近者稱為「赤味材」，抗水氣且不容易腐敗。會容易淋到雨的緣側（濡緣）或容易被雨水濺起的外壁腰板，使用木裏貼在外側，就能持久使用。

另外，木板乾燥處理後就會有反向凹起捲曲的特性。木表含水量高，而木裏不容易乾燥，因此木板會漸漸向木表側凹狀捲曲。在能劇舞台上，為了要傳達足摺（拖腳的樣子）的聲音，故意把變形為凸形的木裏向上鋪成整個木板。可見在木造建築的施工中，區別表和裏之間是非常重要的。

例如，組成住宅四角框骨架的細棧木，若先考慮翹曲面要朝向那一方向的話，乾燥以後四方的框架便能夠穩穩支撐，不容易變形。

如果能夠判斷木板的表與裏，就能以更敏銳的眼力觀看建具的溝槽方向或是濡緣，若能試著記住，也是在欣賞木材的一小步中，能更具樂趣的小技巧之一！

木板的各部位名稱及特徵

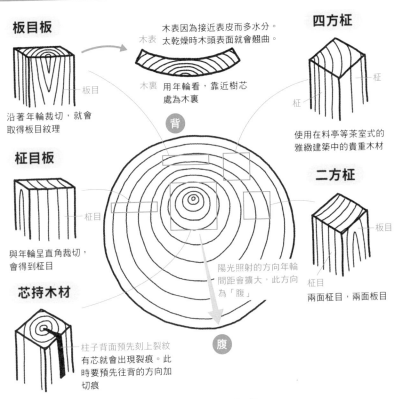

板目板

沿著年輪裁切，就會取得板目紋理

板目

木表因為接近表皮而多水分。太乾燥時木頭表面就會翹曲。

木表

木裏　用年輪看，靠近樹芯處為木裏

背

柾目板

與年輪呈直角裁切，會得到柾目

柾目

芯持木材

柱子背面預先刻上裂紋

有芯就會出現裂痕。此時要預先往背的方向加切痕

陽光照射的方向年輪間距會擴大，此方向為「腹」

腹

四方柾

柾

柾

使用在料亭等茶室式的雅緻建築中的貴重木材

二方柾

板目

柾目

兩面柾目，兩面板目

要組成四角框時的木表與木裏

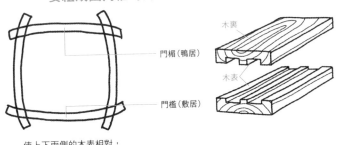

門楣（鴨居）

門檻（敷居）

木裏

木表

使上下兩側的木表相對，就可以穩穩組合

59 為何說日本住宅的年限很短呢？

木造住宅只要適時修繕就能延長使用年限

日本住宅的使用年限約為25年，美國約為45年，英國約為75年，比較之下，確實非常地短。

也許你會覺得「是因為木造的關係」，但那不成理由。因為法隆寺五重塔建造已一千三百年以上，而保存有一百五十年以上的民家亦不在少數。

住宅壽命短的原因之一，其中一個是在經濟高度成長期所根植的「用完即丟再更新」（scrap and build）的想法之故。從前的住宅家屋是一邊修繕、一邊使用，承繼續住的財產。

現今是一個不修家電而直接換新的年代，住宅也和其他商品一樣，變成了用完即丟的物品。即使想要修繕，現況卻是像板金匠師、瓦葺匠師、玻璃匠師、建具匠師等擁有技術者卻越來越少的狀況。

但是「用完即丟」的想法是一個對地球環境負擔很大的生活型態，如今，這樣的想法開始轉變，不

一昧的進行破壞，而享受經年累月變化的思想開始擴散開來。其實日本住宅透過不同的使用方式，可以維持50年以上的使用年限。傳統木造建築是建成可以更換平面配置或修繕老朽處的。法隆寺長久屹立不搖，是為了容易更換破壞的地方，而事先用比較細小的構件去組合而成的關係。

昭和四〇年代之前的木造建築，隨處都充滿了此一思想。住宅不只是父傳子，而是為移交給未來社會的資產。何時建造、何時修繕這樣的住宅履歷，應該也是相當重要的。

因為，那不只是父傳子，更是留傳後世的文化遺產。

日本傳統建築可以分區塊來做修繕

● 只更換局部腐敗之處的話，至少可以維持100年

紙拉門或隔扇只要將紙更換就可以如新的一般

榻榻米只要換掉稻草基底地板上的蘭草就能更新

地板及天花板也可以只替換壞掉的木板

住家內部幾乎都是小型構件，能夠簡易更換

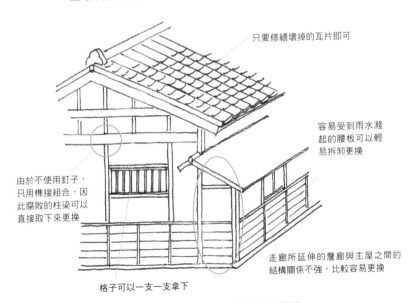

只要修繕壞掉的瓦片即可

容易受到雨水濺起的腰板可以輕易拆卸更換

由於不使用釘子，只用榫接組合，因此腐敗的柱梁可以直接取下來更換

走廊所延伸的簷廊與主屋之間的結構關係不強，比較容易更換

格子可以一支一支拿下

可以全部拆解後於他處重蓋同樣的房子

60 以地名為線索來防備災害吧！

舊地名及字名是前人給的訊息

過往就流傳下來的地名裡面，有些含有該地的地形或災害情況等的訊息。

填埋的話就看不到了，但是若具備這樣的知識，就可以用地形來判斷。

山脊多的地名有「萩」（hagi）、「岾」（hake）、「麻布」（aza）等。位於傾斜地的山口縣萩市、多山崖的橫濱金澤八景等為其實例。另外，東京麻布地區的坡路也很多，因其容易崩塌聞名。

「埋」（ume）是指發生土石流而被掩埋的地方，或是填埋地，大阪的梅田即為代表例子，其原本為溼地地帶。

再提及與災害有關的地形，有「谷間」（山谷間）與「尾根」（山脊）。谷間表示水災及地盤脆弱，尾根則有其先端可能會發生山崩的意涵。

例如，「築」（tsuku）這個字除了有「建築」之意，也包含有加固而築成的「埋立地」的意思。像：佃（tsukuda）、築地（tsukiji）、月島（tsukishima）等，表現出來的漢字雖然不相同，不過，名稱中都是有「築」的填埋地。地名不是音讀，而是訓讀，此為讀地名由來淵源的一大訣竅。

另外，地名中有「池」（ike）、「窪」（kubo）、「野」（ya）這些字的話，是指山谷間。例如東京的池袋（ikebukuro）、大久保（okubo）、澀谷（sibuya）等為例，均為容易受到水災侵害的地形。谷地若被

像這樣來看，土地名稱含有住在這片土地上的先民訊息。近年因為市町村合併或開發而換成新地名的地方不少，但是，若欲購地的話，推薦先查查古地名或「字名」。

因地形而命名的地名

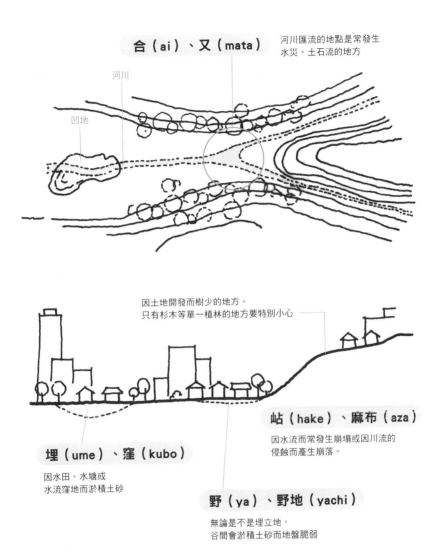

合（ai）、又（mata）

河川匯流的地點是常發生
水災、土石流的地方

河川

凹地

因土地開發而樹少的地方。
只有杉木等單一植林的地方要特別小心

岾（hake）、麻布（aza）

因水流而常發生崩塌或因川流的
侵蝕而產生崩落。

埋（ume）、窪（kubo）

因水田、水塘或
水流窪地而淤積土砂

野（ya）、野地（yachi）

無論是不是埋立地，
谷間會淤積土砂而地盤脆弱

80　日文為「埋立地」，即填補水塘或海埔產生的新生地。
81　音讀、訓讀是指在日語發音當中，音讀為從中國傳入，訓讀為日語原本就有的詞彙發音。
82　字名：指1889年明治政府實施的地方制度中，繼承及整理江戶時代以來稱呼者。

日本建築美學：特色建築大剖析，從古民家、寺社、城堡、庭院到近現代建築，
相關知識一本解決！/ Studio Work 著 / 吳昱瑩 譯 . -- 初版 . -- 臺中市：晨星出版
有限公司, 2022.04
面；　公分 . -- (勁草生活；494)

譯自：眠れなくなるほど面白い 図解 建築の話

ISBN 978-626-320-074-6（平裝）

1.CST: 建築美術設計 2.CST: 建築藝術 3.CST: 日本

923.31　　　　　　　　　　　　　　　　　　111000258

勁草生活 494

有趣到不想睡

日本建築美學

特色建築大剖析，從古民家、寺社、城堡、庭院到近現代建築，相關知識一本解決！
眠れなくなるほど面白い 図解 建築の話

作　　者｜Studio Work
譯　　者｜吳昱瑩
責任編輯｜王韻絜
校　　對｜王韻絜、吳昱瑩
封面設計｜戴佳琪
內頁排版｜陳柔含
創 辦 人｜陳銘民
發 行 所｜晨星出版有限公司
　　　　　台中市 407 工業區 30 路 1 號
　　　　　TEL：(04)23595820　FAX：(04)23550581
　　　　　http://star.morningstar.com.tw
　　　　　行政院新聞局局版台業字第 2500 號
法律顧問｜陳思成　律師
初　　版｜西元 2022 年 4 月 1 日
初版二刷｜西元 2024 年 4 月 12 日

讀者服務專線｜(02) 23672044 / (04) 23595819#212
讀者傳真專線｜(02) 23635741 / (04) 23595493
讀者專用信箱｜ service @morningstar.com.tw
網路書店｜ http://www.morningstar.com.tw
郵政劃撥｜ 15060393（知己圖書股份有限公司）
印　　刷｜上好印刷股份有限公司
定　　價｜新台幣 350 元
I S B N｜ 978-626-320-074-6

歡迎掃描
QR CODE
填線上回函

Original Japanese title:
NEMURENAKU NARUHODO OMOSHIROI ZUKAI KENCHIKU NO HANASHI
Copyright © studiowork 2020
Original Japanese edition published by NIHONBUNGEISHA Co., Ltd.
Traditional Chinese translation rights arranged with NIHONBUNGEISHA Co., Ltd.
through The English Agency (Japan) Ltd. and AMANN CO., LTD.
Traditional Chinese translation rights © 2022 by Morning Star Publishing Co., Ltd.